U0062613

丰子恺　著

丰子恺聊印象派

贵州出版集团
贵州人民出版社

目录

第一讲

艺术的科学主义化
——印象派

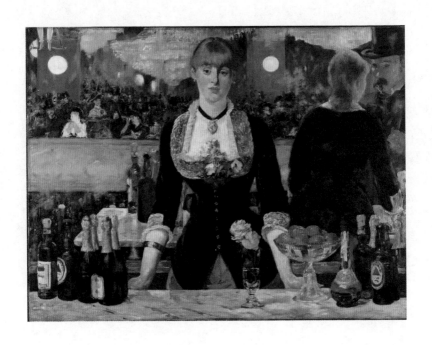

《女神游乐厅的吧台》，马奈，1882 年。

理想主义（古典主义与浪漫主义）是注重"意义"的绘画；写实主义是注重"形"的绘画，印象主义是注重"光与色"的绘画。从"形"到"光与色"，是程度的展进，不是性质的变革。是量的变更，不是质的变更。故写实主义与印象主义，可总称为"现实主义"，以对抗以前的"理想主义"。十九世纪的艺术的主流，是现实主义。现实主义的主流，是由库尔贝（Courbet）的写实精神直接引出马奈（Manet）的科学主义化的艺术运动。这就是印象派的所由生。

《奥南的葬礼》，库尔贝，1849 年至 1850 年。

这幅画以过往只用于神灵、英雄等重大题材的巨大画幅来展现一个日常仪式，在巴黎沙龙展出时引起极大争议。库尔贝说："《奥南的葬礼》实际上是浪漫主义的葬礼。"

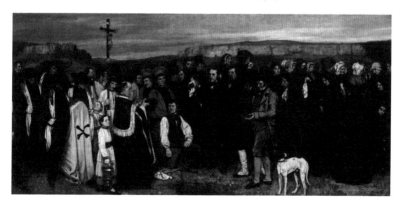

艺术与现实，当面向着现实主义的方向而进行的时候，就有唯物主义与科学主义发生。即把一切现象当作物质的存在而观看，又用科学的态度来观察、研究。印象派便是排斥浪漫主义、精神主义、神秘主义、唯美主义，一切唯心的、憧憬的、陶醉的旧艺术而出现。故艺术上的真的现实主义的倾向，始于一八七〇年的马奈的印象派。这便是艺术从近代到现代的转机。这样看来，印象派的创行，是现代很有意义的事业。由这印象派开了端，方才有后来的后期印象派大家塞尚（Cézanne）的出现，又有未来派、立体派、表现派等的新兴艺术的创生。

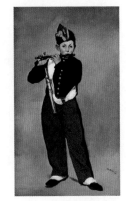

《吹笛子的少年》，
马奈，1866 年。

《初步（米勒摹作）》，梵高，1890 年。

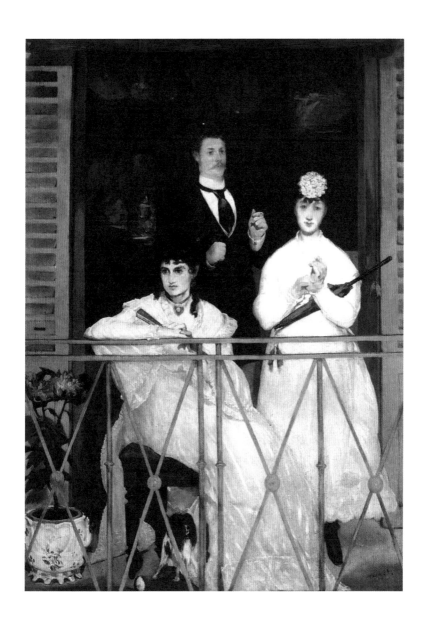

《阳台》，马奈，1868 年。

画中坐着的女子是印象派画家贝尔特·莫里索。

一　印象派概论

千八百七十年印象派的出现，在艺术上划分一新时期。其主要的原由，是民众势力的勃兴。即在 bourgeois democracy（资产阶级民主）的时代，民众的思想与生活的状态与前大异。因之其对于艺术的态度、思想，与要求也大为变更。例如在这时代精神之下，人们都不欢喜大规模的、虚空的装饰画，而欢喜描写切身的日常生活的绘画，即现代的唯物主义的表现。不欢喜庞大的、重的，而欢喜轻快的、淡泊的、可亲近的描写。不欢喜作为技巧、人物的夸张的表现，而欢喜自然物的照样的描写。这一点，米勒（Millet）与库尔贝早已见到，但到印象派而更彻底了。印象派的发生，有种种的近因与远因。例如日本画，及西班牙的委拉斯开兹（Velázquez）的绘画，对于印象派的创生有很大的影响。一八五七年，曼彻斯特地方开展览会的时候，陈列西班牙画家委拉斯开兹的作品甚多。他的画风与当时的英吉利、法兰西的绘画大不相同，就给当时的艺术以

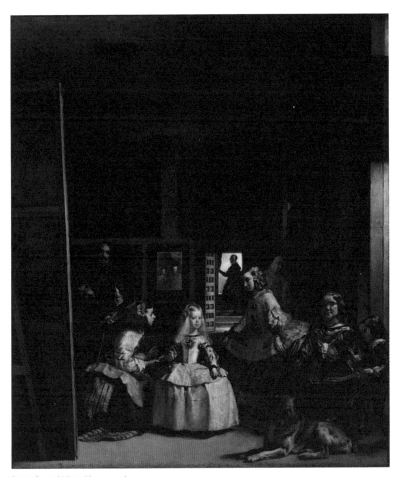

《宫娥》，委拉斯开兹，1656 年。

很大的刺戟[1]。然影响更大的，是日本的绘画，尤其是版画。日本的美术在十八世纪的路易第十四世的时代已输入法国。到了一八六七年巴黎世界博览会的时候，日本出品的版画甚多。法国人看了，惊为西洋所未见的画风，极口称赞。许多青年画家叹美这东洋画的不思议的表现，就研究北斋、广重、歌麿[2]的作品，大受其暗示。印

1 刺戟：刺激。
2 北斋、广重、歌麿：指日本画家葛饰北斋、歌川广重（亦称安藤广重）、喜多川歌麿。

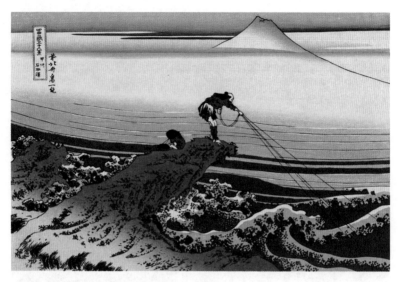

《富岳三十六景之甲州石班泽》，葛饰北斋，约 1830 年。

象派的萌芽，在这时候吸收了不少的养分。

　　然印象派的起源，早已发生。巴黎的青年画家的团体的运动，在一八五九年间早已有强大的力与热。后来他们举库尔贝为中心，发起反对 Academy（学院）的运动，组织急进的团体。印象派始祖马奈就是当时的团体中的一人。他们群集于巴黎的巴蒂尼奥勒（Batignolles）街的咖啡店里，常作艺术上的讨论（故印象派又称巴蒂尼奥勒派）。马奈的印象主义的第一公表的作品，便是一八六三年陈列于落选者沙龙（Salon des Refusés）的《草地上的午餐》（一名《水浴》，见拙编《西洋美术史》）。其明年，又发表 Olympia（《奥林匹亚》）。这等画虽然被政府虐待，受一般人的非难，然马奈等的团体运动愈加扩大，莫奈

（Monet）、毕沙罗（Pissarro）等画家渐次加入。一八七〇年，他们就公布这样的宣言：

"走出人工的光线的画室！舍弃画廊的调子与褐色的颜料！到明快的日光中来描画！"

故印象派的前段，有"外光派"的名称。

然"印象派"的名称，则始见于后四年的一八七四年，且全是偶然而来的。一八七四年四月十五日，他们在纳达尔（Nadar）地方开自作展览会。出品的同人，有毕沙罗、莫奈、西

《在巴蒂尼奥勒的画室》，亨利·方丹－拉图尔，1870 年。
画中执画笔者为马奈，站立的人中，有雷诺阿（左二）、左拉（左三）、莫奈（右一）。

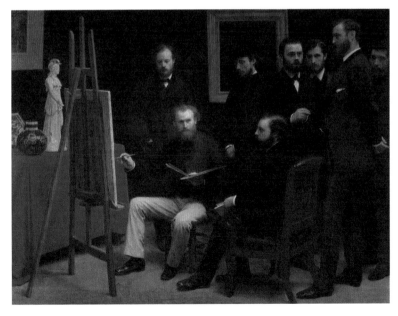

斯莱（Sisley）、雷诺阿（Renoir）、塞尚、德加（Degas）等。莫奈的绘画中，有一幅题名曰《印象·日出》（*Impression, soleil levant*），描写破朝雾而出的太阳的光，用轻妙的笔法、澄明的色调，充分表出"空气"的感觉，为从来未见的自然观照与表现。故最能牵惹观者的注意。因这画的题名为"印象"，人们就讹称他们的画风为"印象派"。四月二十五日有一个叫作 Louis Leroy（路易·勒鲁瓦）的人，在报纸上作一段嘲笑的批评，题曰《印象派展览》。自此以后，印象派的

纳达尔位于巴黎卡皮西纳大道 35 号的摄影工作室的正面，拍摄于 1860 年左右。

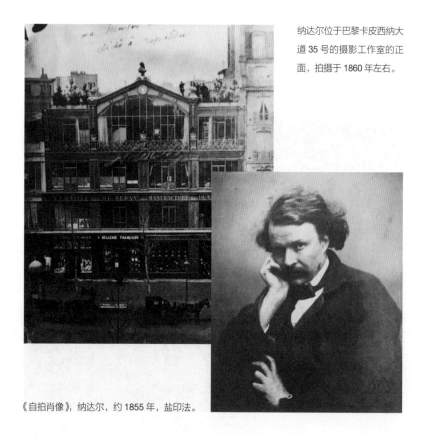

《自拍肖像》，纳达尔，约 1855 年，盐印法。

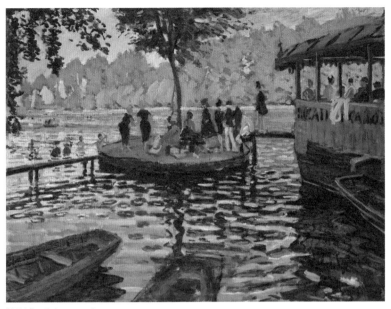

《蛙塘》，莫奈，1869 年。

《蛙塘》，雷诺阿，1869 年。

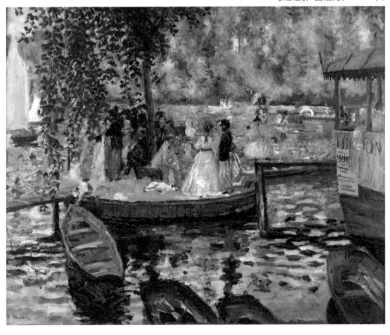

名称渐为世人所知，终于传诵于一切人之口。于是被呼作印象派的画家，自己也就袭用这名称。为十九世纪画界一大转机的印象派的名称，从偶然中得来，从嘲笑中产生，也是一件奇事。

然而他们的一派，不能以"印象"二字为其共通的理论。概括地论究起他们的倾向的理论来，可以这样分别：即印象派最初是外光主义（pleinairism），后来是刹那的印象主义，这里面又可分为动体与静体，自然描写派与人体描写派。即马奈是外光派，莫奈出自外光，然所描刹那的印象居多。马奈晚年也有刹那印象的倾向。

《夜曲：蓝色与银色——切尔西》，惠斯勒，1871年。
惠斯勒的夜曲系列作品对莫奈有所启发。

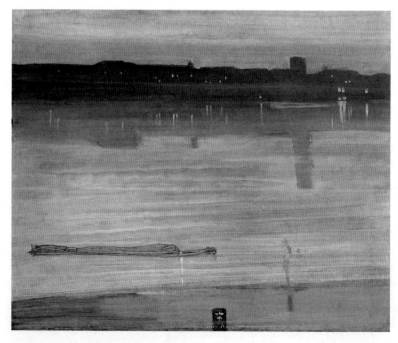

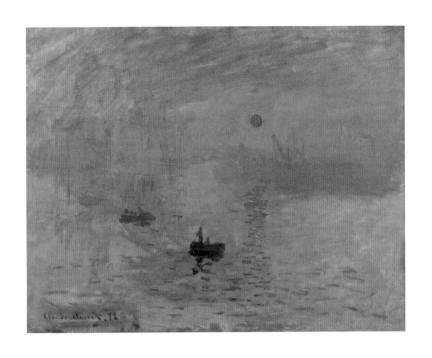

《印象·日出》，莫奈，1872 年。

关于《印象·日出》的标题，莫奈曾回忆道：风景什么也不是，就是一种印象，而且是即时性的，这也就是我们被贴上的标签，顺便说，这是由于我的缘故。我提交了一幅在勒阿弗尔完成的作品，画的是从我的窗户望出去，雾中的太阳和一些停泊在前景中的船的桅杆……他们向我要一个标题，以便印在目录册上，它不能当真被看成勒阿弗尔的景色，我便说："写上'印象'吧。"

把这刹那的印象作动的表现的是德加；作静的表现，而偏于人体描写方面的，是雷诺阿；偏于自然描写方面的，是西斯莱与毕沙罗。为便宜上可这样分述，然也没有一定的界限。

《卡普辛大道》，莫奈，1873 年至 1874 年。

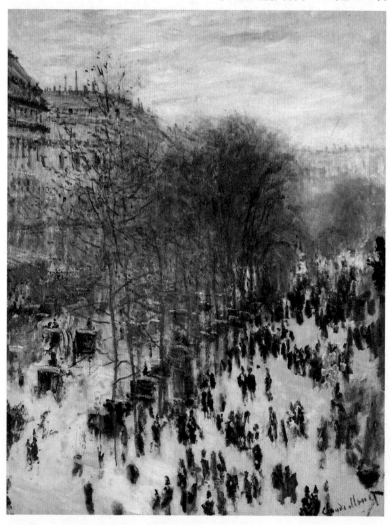

二 马奈的外光派
——印象派的起源

马奈（Édouard Manet，1832—1883）是印象派的始祖。他的创立印象派，在左拉（Zola）的小说中曾经描写过。左拉有一篇小说名曰《杰作》，这小说中的主人公青年画家克洛德（Claude），就是以马奈为模特的。[1] 这克洛德豫言[2] 新派的绘画说："太阳、外气，与光明，新的绘画，是我们所欲求的。放太阳进来！在白昼的日光下面描写物体！"

《左拉像》，马奈，1868 年。
画中左边是日式屏风，右上方是《奥林匹亚》的照片、日本画和委拉斯开兹复制画，桌上有一本左拉为马奈写的宣传册。

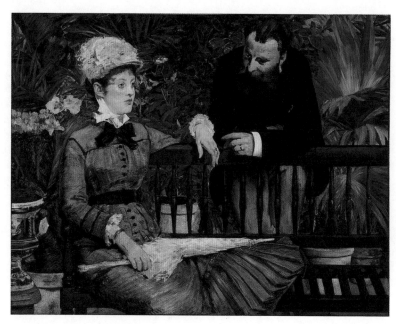

《在温室里》，马奈，1878 年至 1879 年。

马奈，纳达尔摄于 1867 年
至 1870 年。

这理想就是印象派的出发点。然在实现这理想之前，有一必须经过的阶段。就是不拿色彩当作说明某事象的手段，而为色彩自身的谐调而应用。倘为了要写某事物的意义或内容而用色彩，则色彩的谐调就变成从属的，就违背绘画艺术的存在的本意。色彩的谐调的美的表现，应该是绘画的存在的理由的全部。然而所谓色彩的谐调，又不是用色调的美来鼓吹浪漫的情绪，或使人联想诗情，使人起文学的兴味。乃是"为色调的色调"，以纯粹的绘画的兴味为本位。

最早又最大胆地实行这纯粹的绘画的兴味的色彩观照的，是马奈。马奈的第一作品《草地上

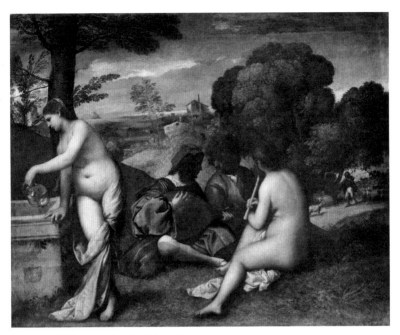

《田园协奏曲》，提香或乔尔乔内，约 1510 年。

据马奈的朋友安东尼·普鲁斯特的说法，马奈在观看阿让特伊的浴者时兴起了画《草地上的午餐》的念头，这一场景让他想起了《田园协奏曲》。马奈对他的朋友说："我想重画它，而且用一种明晰的风格来重画，上面的人物就像你看到的那边的人们。我知道这样会受到攻击，不过他们爱说什么就说去吧。"

的午餐》于一八六三年陈列于落选者沙龙，这画中所描写的，暗绿色的草地上有几株树木，后方有河，河中有一白衣的半裸体女子在水中游戏。前景为二男子，穿黑色的上衣，鼠色的裤，缀着淡红的领结，坐在草地上。其旁又坐一女子，全裸体，刚从水中起来，正在晒干她的身体来。旁边有女子所脱下的青的衣服与黄色的草帽放在草地上——图的构造的大体如此。

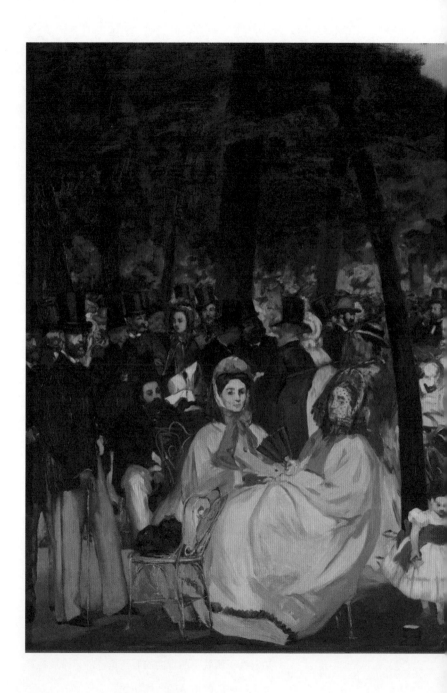

《杜伊勒里花园音乐会》，马奈，1862 年。

惯于在绘画中探求事象的意义或内容，以为兴味中心的人们，看了这画都认为不道德而攻击，嘲骂。展览会的委员当然不取，给它挂在落选者沙龙中，还是优待的。拿破仑三世同皇后来看展览会，立在这画面前的时候，皇后皱一皱眉，背向而去。

　　然马奈作这幅画的目的，在于色彩的谐和，至于所描的事物，全然不成问题。他描出因太阳光的微妙的作用而生的丰丽的肉体上的青叶的色的反映。为了表现这色调的魅力，故描写坐在草上的裸体女子。又为了要在绿色的主调中点缀白

《草地上的午餐》，马奈，1862 年至 1863 年。

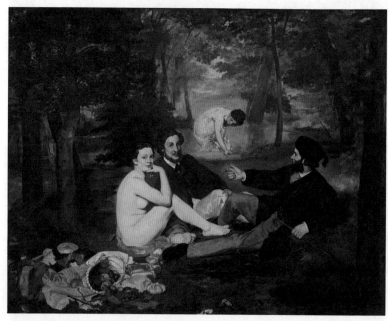

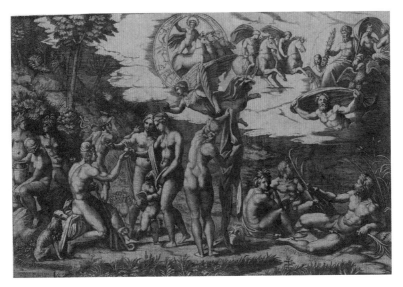

《帕里斯的评判》，马尔坎托尼奥·雷蒙迪，据拉斐尔的图样而作，约1515年。
《草地上的午餐》沿用了这幅版画右下方的构图。

《沙龙速写之九：在马奈的画作前》，杜米埃，1865年。图下方的对话为："到底为什么要把这个穿着衫子的红脸胖女人叫作奥林匹亚？""不过，我的朋友，可能是那只黑猫叫这个名字吧？"

色，使全体的色调谐和明快，故描写一个白衣半裸体女子在水上游戏。即欲求某种色彩的谐和时，就选择某种情景来描写。惯于首先探求画的意义的当时的人们，当然要诽谤这画为猥亵了。其实这画是要用纯粹的绘画的兴味来看待裸体——或情景全体的。这里面有对于太阳的光线的美的敏感的欢喜。

一八六五年，马奈的《奥林匹亚》又出现于Salon（即巴黎沙龙）。这画现今挂在卢森堡美术馆中，青白的神经病似的青年女子，全裸体地卧在铺白毯的床上。一个穿红衣的黑人的婢女捧着一束花立在床后面。这画与《草地上的午餐》同样地受人非难。甚至有人说以后Salon不准收纳

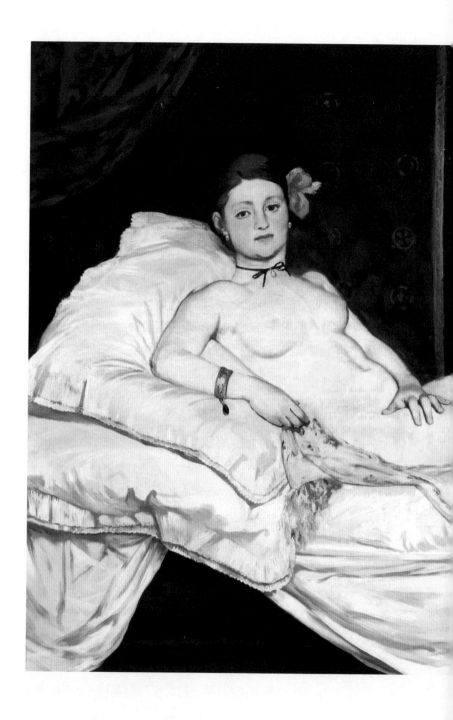

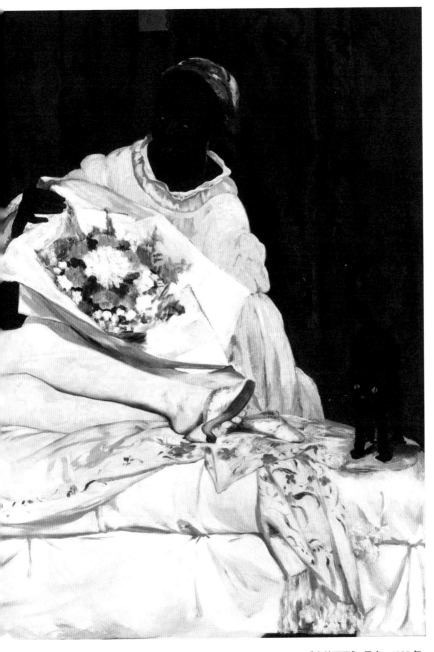

《奥林匹亚》，马奈，1863 年。

马奈的画。因为用传习的眼光看绘画的人们，不能理解这画中的明快的色彩的美——"为色调的色调"的观照。然而也有少数的人，立在《草地上的午餐》与《奥林匹亚》前面，看出新绘画的路径。印象派的运动，就由这等少数的人们促进了。

在这两幅画中，已经暗示着马奈的第二步的倾向。他的第二步，就是外光的倾向。外光描写并非由他开始的。旧式写实主义的人们中，如巴斯蒂安－勒帕热（Bastien-Lepage）等，也曾在野外描写模特。又英国的透纳（Turner）、康斯太勃尔（Constable），也曾描写光与空气的变化。

《乌尔比诺的维纳斯》，提香，1538 年。
这幅画是《奥林匹亚》的灵感来源之一。

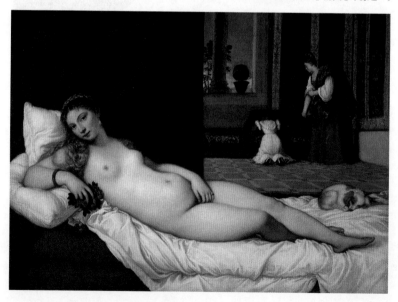

《垛草》，巴斯蒂安－勒帕热，1877 年。

然而马奈的外光研究，比他们还要彻底，他不是描物体上的光，竟是为光而描光。故自一八七〇年以后，印象派的主要的、最初的特色，方始显现。一八七〇年，他请托友人意大利画家德·尼蒂斯（De Nittis）的夫人立在白日下的草地上，描成一幅《庭园》的名作。在这画中，人物与绿草映在日光下面的复杂的色调，充分地描表着。从来的画，大都在画室中描，不注重光及因光而生的色彩的变化。即在野外，也以形为主眼，而不知描光。马奈所求的，只是光，"受着光的影

响的物体"（后述的莫奈更进一步，描写"成为物体的光"，但马奈还未到这地步）。他对于光，用冷静的科学者的态度。从光到光，一步一步地观察，描写。

要之，马奈是以创行外光的描写而最初开拓印象派的道程的人。然而他对于客观的理解，对于主观或时代的感觉，还没有评论的价值。他所描的，大都是巴黎的bourgeois（资产阶级），或petit-bourgeois（小资产阶级）的sketch（速写），大都是"歌剧""公开的音乐""咖啡店"，又中产阶级的庭园与露台一类的题材。如评家所说：

《庭园》，马奈，1870年。

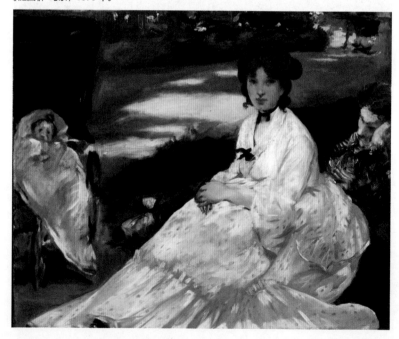

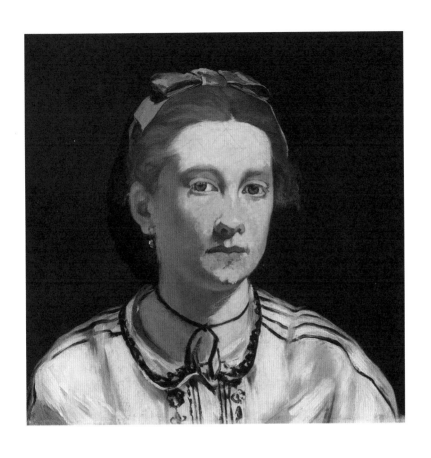

《维多琳·默兰像》，马奈，1862 年。

《草地上的午餐》和《奥林匹亚》中的裸体女子是马奈喜爱的模
特默兰，马奈最后一幅以她为模特的画作是《圣拉扎尔火车站》
（默兰居左）。默兰本人后来也有几幅画作在沙龙展出。

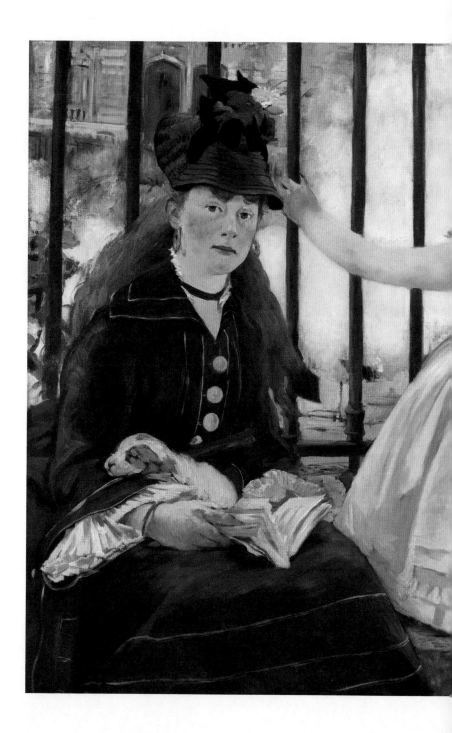

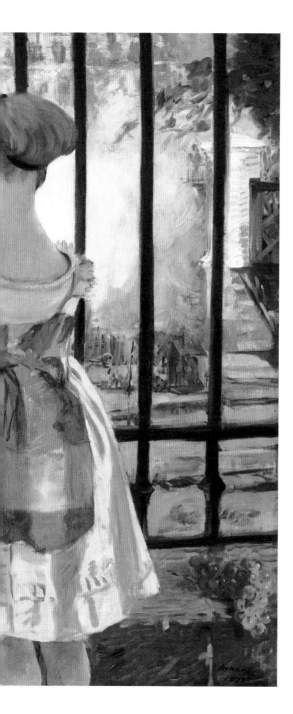

《圣拉扎尔火车站》，马奈，
1873 年。

画中的小狗，似与提香的《乌
尔比诺的维纳斯》右方的小狗
相呼应。

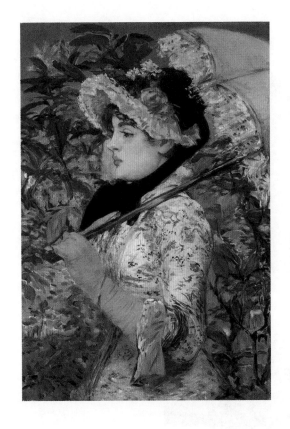

《春天》，马奈，1882 年。

"自米勒把农夫描入画中，库尔贝把平民描入画中以后，马奈就描潇洒的巴黎女子⋯⋯"虽说同是现代的表现，但他是福楼拜（Flaubert）式的。他不像左拉仔细表现酒店或洗濯场的内部生活，而欢喜描写轻的、现实的、浅淡的欢乐。他还有用浪漫的情调的描写。这样看来，马奈实在只是属于过渡时代的人，其业绩的大部分止于习作而已。印象派创业未成，马奈于一八八三年死去，就固定了他自己对于现代的偏狭的地位。反

之，莫奈受世人的知名虽迟一点，然长年继续他的印象派的制作，八十老翁还努力制作，直至一九二六年逝世。

《伊尔玛·布伦纳像》，马奈，约 1880 年。

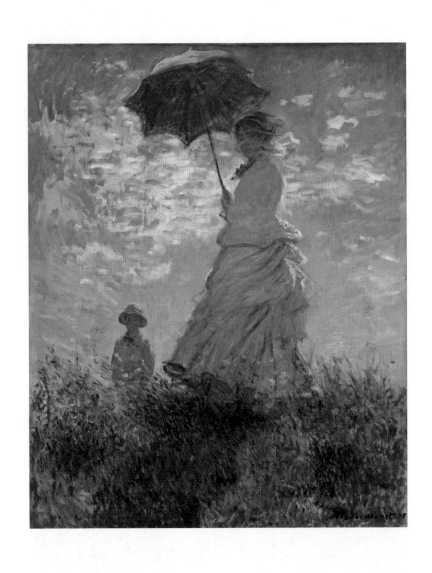

《撑阳伞的女人：莫奈夫人和她的儿子》，莫奈，1875 年。

三 莫奈的刹那的印象派
——印象派的完成

马奈是印象派的倾向的最初一家，是"外光"表现的发见[1]者，然而不能说是"外光"的完成者。马奈是与库尔贝同样地从客观的写实主义出发的，不过最初试行色彩的改革，而在光的世界中认识其本质而已。继续他的事业，在光的分解与光的时间的变化的两方面上具有科学的研究态度，而完成唯物的 technique（技术）的，是莫奈。

1 发见：发现。

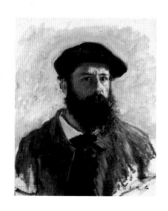

《戴贝雷帽的自画像》，莫奈，1886 年。

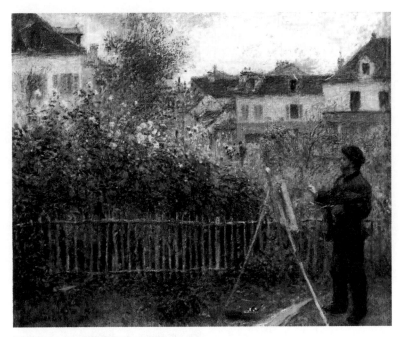

《莫奈在阿让特伊花园里作画》，雷诺阿，1873 年。

　　莫奈（Claude Monet，1840—1926）是巴黎
人，幼年学商，后赴兵役。从军期间，在晴空之
下观察光色，悟得了机微，其一生就为色彩感觉
所支配。回巴黎后，曾加入库尔贝的团体。受库
尔贝与柯罗（Corot，法国大风景画家）的影响
甚多。后来又接近英吉利的大风景画家透纳与康
斯太勃尔的作品，大为感激。故莫奈的关于光与
空气的特殊的表现，大部分根基于此。同时他从
日本画所得的暗示也不少。一八七〇年他避战于
荷兰，在那里看到了许多日本画。他从日本画的
明暗的调子与单纯适确的表现法上得着他所最受

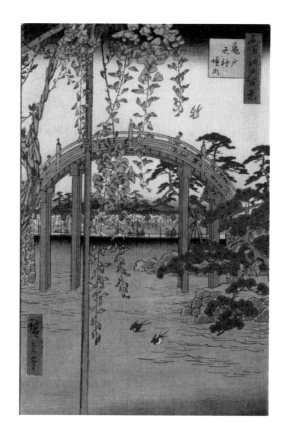

《名所江户百景之龟户天神
境内》，歌川广重，1856 年
至 1858 年。

这幅画可能启发了莫奈在
他的吉维尼花园建造日本
桥，并种上紫藤花。

用的教训。

　　除此等影响以外，他又用自然科学者的实验来完成他的绘画。他把太阳的光与空气的色用三棱镜分解，得到原色，用强烈的原色来作出绘画的效果。结果他就做了描写刹那的光的画家，而印象派道程又深进了一步。即以前马奈用形来写光，现在莫奈用光来表形。莫奈以为形不过是光的象征而已。他只看见画图上有光的洪水作出假象的屈折与深浅。他起初并不想看出形来，只是

用色来表现光的照映与闪耀。如何可以表现呢？
只有拿三棱镜所分解的强烈的原色来作印象的排
列，方才可能。总之，他既不想看出思想、内容
的意义，也不用主观的态度，又不问对象的形
体。在他只有"光"是印象，是形，是色，是存
在。他所注目的只是光的研究。从莫奈这种主张
再深进一步，就变出后述的新印象派。

《睡莲池》，莫奈，1899 年。

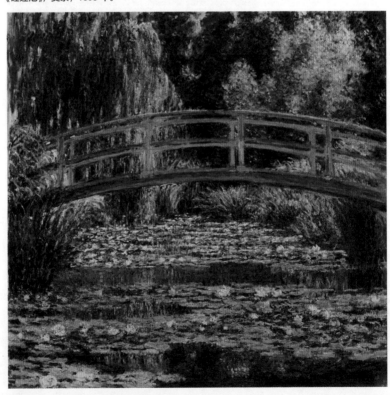

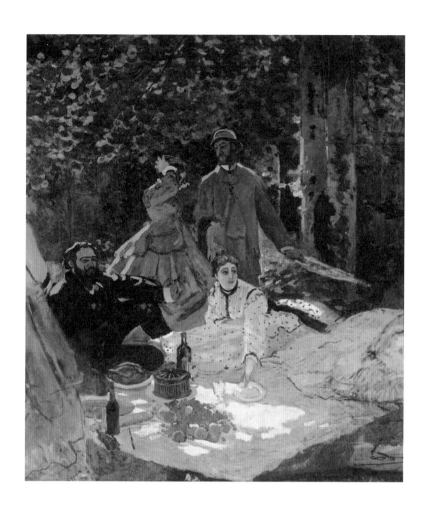

《草地上的午餐》（部分），莫奈，1865 年至 1866 年。

莫奈从 1865 年春开始创作这幅与马奈作品同名的大型画，但最终没有完成。

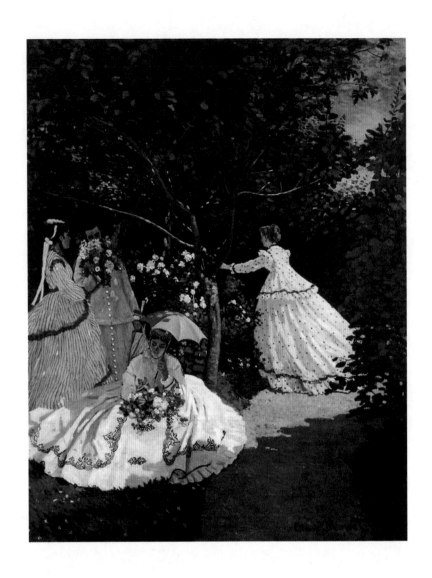

《花园中的女人》，莫奈，1866 年。

这幅大画完全在户外完成，莫奈在花园里挖了一道沟，把画放进去，以便从同一个视角画它的上半部分。创作期间，库尔贝来访，发现莫奈坐在那儿什么也没干。库尔贝问："怎么了，小伙子，你不开工吗？""如你所见，没有太阳啊！"莫奈答道。

一八七〇年战争之后，莫奈转徙于塞纳河畔各地，又移居里昂附近的地方，专以描光为研究。人物、事件，他差不多不描。所描的只是风景。然他的描风景，并不是对于风景有兴味，只为便于研究光，故描风景。故在他的作品中全无浪漫的情绪与光景。所描写的题材皆单调、平凡、乏味。"稻草堆"、"寺院"、一片水上的"睡莲"、"泰晤士河面"一类的题材，千遍不厌地被他描写。然而绝没有重复的表现。他在一八九〇年中，"稻草堆"的画描了十五幅。大都是从同一地点描写几堆同样的稻草堆而已。假如用照相来摄影，这十五张画一定完全同样；然而他的十五张画，有朝，有昼，有晚，有夏，有冬，有秋，其光的变化，无不忠实地、微细地写出，作

《草垛》，莫奈，1890 年至 1891 年。

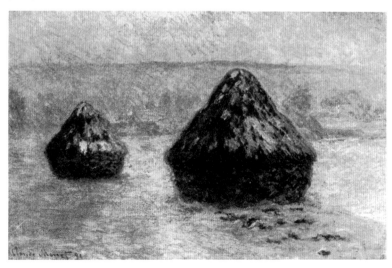

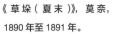

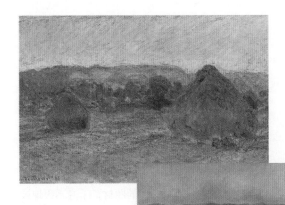

可惊的研究报告。如果在"艺术"上也以这样的
科学的研究材料为必要，那么他的研究真是有特
殊的价值的了。然而他这态度究竟是否真的唯物
的科学主义？这问题可在后述的新印象派与后期
印象派中解决。总之，莫奈的研究，是科学的应
用于"艺术"上。在他的作品中，陶醉的、憧憬
的、"美"的"艺术"早已不存在了。在后述的
他的同志或追随者雷诺阿、德加等的画中，倒可
以看见这种"艺术"的面影。

　　如上所述，印象派二元老马奈与莫奈，前者
发现外光，后者努力写光，甚至用唯物的科学的
态度。他们都有绘画上的理论与主张，然而都不

莫奈，纳达尔摄于 1899 年。

是完成的印象派的画家。即理论的、主张的印象派，以马奈、莫奈的努力为主。然一八七〇年的印象派的艺术上的现象，不仅由他们二人作成，还有一班成熟的画家，来作印象派的中坚。这等人就是雷诺阿、西斯莱等，且待下讲再说。

要之，印象派的提倡者，是马奈与莫奈。他们就是艺术的唯物的科学主义化的提倡者。现代艺术的重要的一特征，是唯物的科学主义化。艺术的向现实主义的彻底，其主要的一原因是科学思想的发达。以前的情绪主义、神秘主义、唯美主义等的所谓 Romanticism（浪漫主义），是理想主义。理想主义就是精神主义，也就是非科学主义。现代勃兴的自然主义、印象主义等，恰好同

《滑铁卢大桥》，莫奈，1903 年。

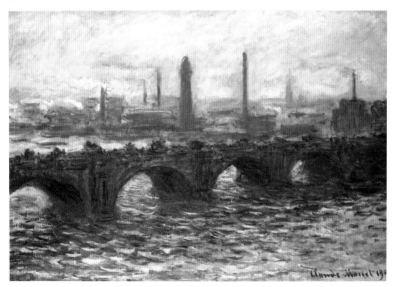

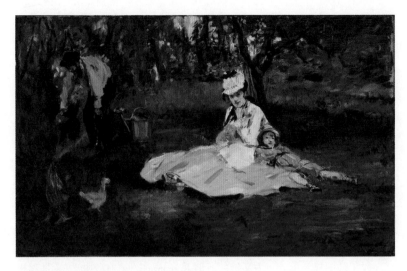

《在阿让特伊花园的莫奈一家》，马奈，1874 年。

1874 年的夏天，马奈待在热讷维耶，与莫奈所在的阿让特伊只隔一条塞纳河，两人经常碰面，雷诺阿也不时加入。莫奈后来回忆道："马奈被那些颜色和光线迷住了，着手在户外画一幅树下人物的油画。他坐在那儿的时候，雷诺阿来了……他向我要了调色板、画笔和画布，然后他就在那儿，在马奈旁边画开来了。后者用眼角的余光望向他……接着他（马奈）做了个苦脸，小心地走到我身边，向我耳语对雷诺阿的看法：'他没天赋，那孩子！既然你是他的朋友，叫他别再画画了吧！'"

以前正反对，是现实主义，是唯物主义，就是科学主义。民主主义与唯物的科学主义，为现代思想的主潮，然现实主义的二大河流，流贯着现代思想的全般。一向认为超越物质与科学，反对物质与科学，而居于至上的地位的"艺术"，现在竟变成唯物的、科学的规范内部的事象，而被用唯物的、科学的态度与约束来待遇了。库尔贝的写实主义，已可视为唯物的科学主义；到了印象派，则完全从唯物的科学的态度出发，以现代科学的法则为基准而建立印象主义的理论了。在他

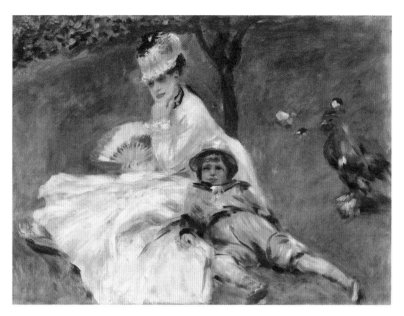

《莫奈夫人和她的儿子在阿让特伊花园》，雷诺阿，1874 年。

们，传统的宗教，metaphysical（形而上学）的哲学，以及美、陶醉等，都已不存在了。他们只要表现"真"与"现实"。他们对于真与现实，时时处处看作唯物的，而取用科学者的态度。"艺术"而借用科学的方法，与科学的范围相交错，实在是艺术的极大的变革！这样看来，马奈的最初描写裸女而受公众的诽谤，使拿破仑三世的皇后颦蹙，原是应该的事了。

在这里我们应该注意：这唯物的科学主义，正是毁坏艺术，使艺术从内部解体，使"艺术"

不成为"艺术"的（现代新兴艺术中有艺术解体的倾向）。所以现代艺术，可说是以印象主义为基础的，即印象主义化，或唯物的科学主义化的。

《绝望的人（自画像）》，库尔贝，约 1843 年至 1845 年。

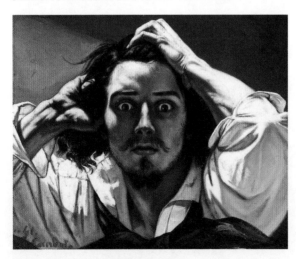

《圣德尼街的节日》，莫奈，1878 年。

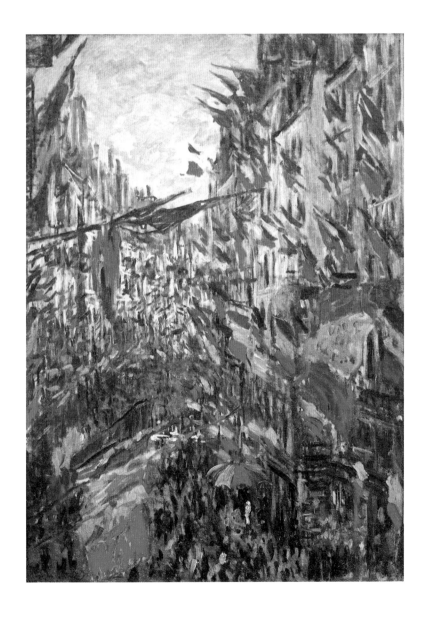

第二讲

外光描写的群画家
——印象派画风与画家

从前的画家，作画大都是在室内想象出来的（与中国画家的办法相似）。例如米勒，常常在野外散步，得到了感触，回到家里的小画室来作画。又如古典派、浪漫派的画家，所描的是复杂的群众、古代的状况，或神鬼的世界，更加非凭想象不可。自印象派起，画家始舍弃了想象而作写生画，走出了人工的光线的画室而到野外的天光下面来作画。这是印象派画家的一大创举。

《春天》，莫奈，1872 年。

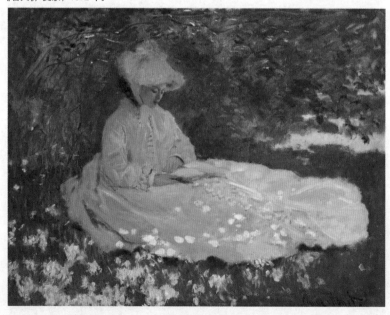

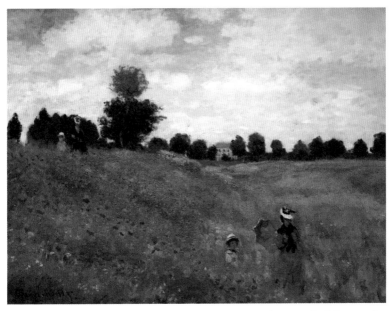

《罂粟花田》，莫奈，1873 年。

《莫奈夫人和孩子在阿让特伊花园》，莫奈，1875 年。

一　光的诗人

　　印象派的画风，在西洋画坛上是一大革命。
这是根本地推翻从前的作画的态度，而在全新的
立脚地另创一种全新的描法。今昔的异点，极简
要地说来，是 what（什么）与 how（怎样）的

《拿破仑加冕式》，大卫，1805 年至 1807 年。

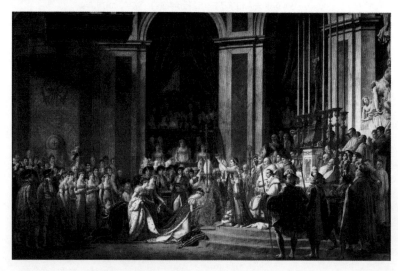

《打石工》，库尔贝，1849年至1850年。

差异。即从前作画注重"画什么东西"，现在作画注重"怎样画"。试看中世的绘画，所描的大都是耶稣、圣母、圣徒、天使，或"晚餐""审判""磔刑""升天"。近世初叶的大卫（David）与德拉克洛瓦（Delacroix）的大作，也都是宫廷描写、战争描写，就是最近的米勒与库尔贝，也脱不出农民、劳动者的描写，虽然对于自然的写实的眼已经渐开，然而并未看见真的自然，也不外乎在取劳动者、农民、田园为材料，而在绘画中宣传自己的民主的思想而已。数千年来，绘画的描写都是注重what的，至于how的方面，实在大家不曾注意到。印象派画家猛然地觉悟到这一点，张开纯粹明净的眼来，吸收自然界的刹那的印象，把这印象直接描出在画布上，而不问其

为什么东西。即忘却了"意义的世界",而静观"色的世界""光的世界",这结果就一反从前的注重画题与画材的绘画,而新创一种描写色与光的绘画。色是从光而生的,光是从太阳而来的。所以他们可说是"光的诗人",是"太阳崇拜的画家"。

在绘画上,what 与 how 何者为重?从艺术的特性上想来,绘画既是空间美的表现,当然应该注重 how,即当然应该以"画法"为主而"题材"为副。所以印象派在西洋绘画上不但是从前的翻案而已,确是绘画艺术的归于正途,获得真的生命。这一点在中国画中早已见到,这我想是中国画优于从前的西洋画的地方。四君子——梅、兰、竹、菊,山,水,石,向来为中国画中

《墨兰图》,郑思肖,元代。

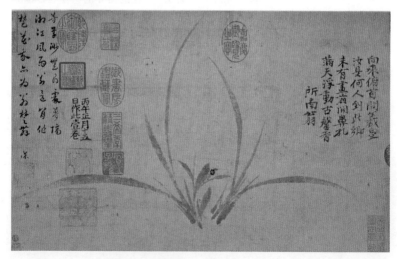

《山水花卉图之兰花》，
李流芳，明代。

的普通的题材。同是"兰"的题材，有各人各样
的描法；同是"竹"的题材，也有各人各样的描
法；同是一种山水有南宗画法、北宗画法，同是
一块石有麻皴法、荷叶皴法、云头皴法……题材
尽管同一，画法种种不同。这等中国画比较起宗
教、政治、主义的插画似的从前的西洋画来，实
在富于"绘画"的真义，近于纯正的"艺术"。
有高远的识眼的人大都不欢喜西洋画而赏赞中国
画，这大概也是其一种原因吧。

这样说来，印象派与中国的山水花卉画同是
注重"画面"的。不过中国的山水花卉画注重画
面的线、笔法、气韵；而西洋的印象派绘画则专
重画面的"光"。如前期所说的印象派首领画家

莫奈，对于同一的稻草堆连作了十五幅画，把朝、夕、晦、明的稻草堆的受光的各种状态描出，各画面作成一种色彩与光的谐调。他是外光主义的首创者。步他的后尘的有许多画家，都热衷于光的追求。他们憧憬于色彩，赞美太阳。凡是有光明的地方，不问何物，都是他们的好画材。所以他们的画面只见各种色条的并列，近看竟不易辨别其所描为何物。起初以光的效果（即印象）为第一义，以内容及形骸为第二义；终于脱却形骸而仅描印象，于是画面只是色彩光的音乐，仿佛"太阳"为指挥者而合奏的大曲。他们处处追求太阳，赞美太阳，倾向太阳。"向日葵"可说是这班画家的象征了。

　　莫奈是最模范的向日葵派的画家。他的"稻

《黄色鸢尾花和锦葵》，莫奈，1914年至1917年。

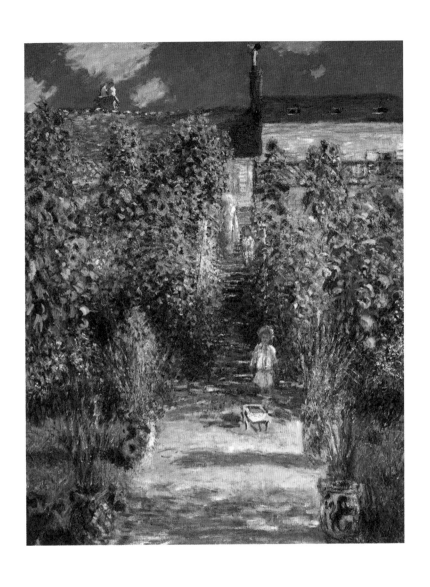

《画家位于韦特伊的花园》，莫奈，1880 年。

《草垛（雾中阳光）》，
莫奈，1891 年。

《秋天的草垛》，米勒，1873 年。

草堆"连作十五幅，其实与"稻草堆"无甚关
系。只是各种的光与色的配合的效果，不名之为
稻草堆亦可。写实派的米勒也曾画过农村风景中
的稻草堆。然而用意与莫奈大不相同，米勒所见
于稻草堆的是其农村的、劳动的意义，莫奈所见
于稻草堆的是其受太阳的光而发生的色的效果，
所同者只是"二人皆描稻草堆"的一事而已。莫
奈连作稻草堆之外，又连作"水"，水的名作，
有"泰晤士河""威尼斯""睡莲"等，又有一幅
直名之为"水的效果"。这等作品中有几幅全画
面是一片水，并不见岸，水中点缀着几朵睡莲。

这种作画法、构图法，倘用从前的绘画的眼睛看来，一定要说是奇特而不成体统的了。然而莫奈对于单调的一片水所有的光与色的变化，有非常的兴味。他热衷于水的研究的一时期，曾以船为画室，常住在船中，一天到晚与水为友，许多水的作品便是在那时期中产生的。

稻草堆、水面，倘用旧时的眼光看来，实在是极平凡极单调的题材。印象派以前的西洋画，可说是理想主义支配的时代。作画先须用头脑来考虑，选取 noble subject（高尚的题目）为题材，然后可以产生大作。看画的人，对于画也首先追求意义，画的倘是圣母、圣徒，看者先已怀着好

《莫奈在船上画室作画》，马奈，1874 年。

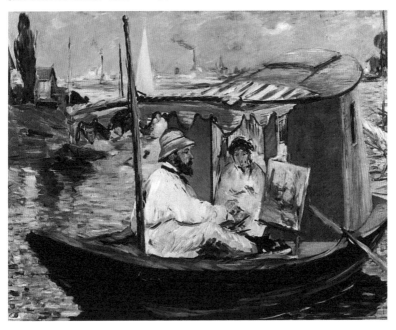

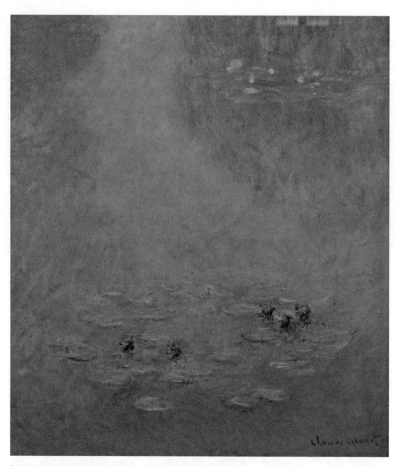

《睡莲》，莫奈，1908 年。

感。同样的笔法、同样的色调，拿来描写皇帝的
"加冕式"，就是伟大的作品；描写村夫稚子的日
常生活，就没有价值。米勒、库尔贝的时代，也
不过取与前者反对的方面的题材（下层生活，劳
动者、农民），作画的根本的态度实与古典主义、
浪漫主义的时代无甚大差。因为向来如此，故对

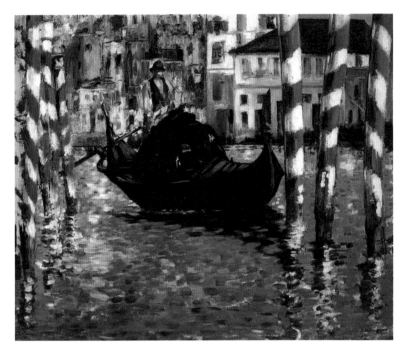

《威尼斯大运河》，马奈，1875 年。

于描着一堆无意义的稻草，或一片无意义的水面的绘画，自然看不惯了。这是因为如前所说，根本的立脚不同的原故。即以前重视题材（内容），现在讲究描法（形式）。描法讲究的程度深起来，结果就全然忽略题材。对于这种新绘画，倘能具有对于形式美（色彩光线的美）的鉴赏眼，换言之，对于纯绘画的鉴赏眼，自然可以感到深切浓重的兴味。但在没有这较为专门的鉴赏眼，而全靠题材维持其对于画的兴味的人，对于这堆稻草或这片水就漠然无所感觉，真所谓"莫名其妙"了。这样看来，绘画的进于印象派，是绘画的技

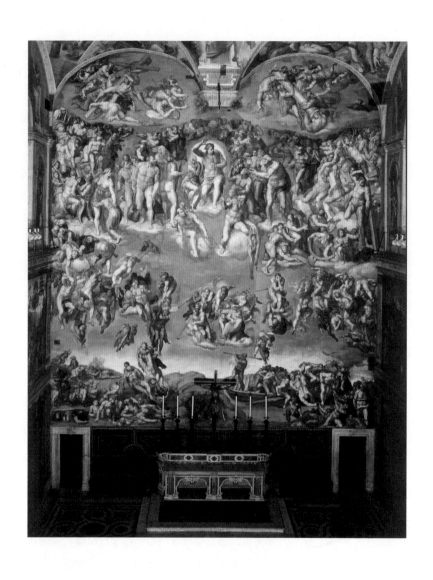

《最后的审判》，米开朗琪罗，1535 年至 1541 年。

术化，专门化。除了天天在画布上吟味色调的专门技术家以外，普通一般的人少能完全领略这种绘画的好处。因为无论何种专门的技术，必须经过相当的磨练，方能完全理解其妙处，绝不是素无修养的普通人所能一见就可了解的。从前的绘画，题材以外原也有技术的妙处，例如文艺复兴期的米开朗琪罗（Michelangelo）的有力的表现，拉斐尔（Raphael）的优美的表现，达·芬奇（Leonardo da Vinci）的神秘的表现，原是对于其技术的鉴赏的话；然而除这种专门的技术鉴赏以外，幸而在题材上米开朗琪罗所描的是《最后的

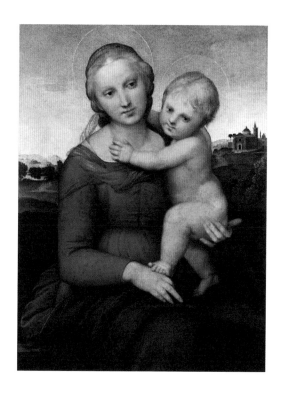

《圣母子》，拉斐尔，
1505 年。

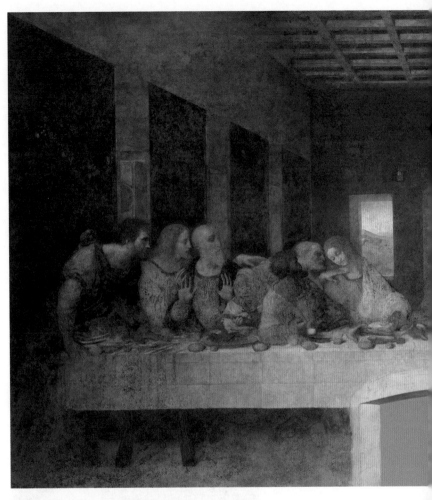

《最后的晚餐》，达·芬奇，1495 年至 1498 年。

审判》，拉斐尔所描的是《圣母子》（ *Madonna* ），
达·芬奇所描的是《最后的晚餐》，所以在不理
解其技术的"有力""优美"或"神秘"的一般
人，也尚能因其题材而感到这等画的兴味。何以
故？因为《审判》《圣母子》《晚餐》是普通一般

人都懂得，都有兴味，都怀好感的。他们虽不能完全鉴赏这等大作，然至少能鉴赏其一面——题材的方面。然而现在的印象派，技术比前深进了，技术深进的结果是忽视题材，于是不理解技术的一般人要从其画中探求一点题材的美，而了无可得，就全部为绘画的门外汉了。

这正是因为印象派画家是"光的诗人"的原故。普通用言语为材料而做诗,他们用"光"当作言语而做诗。普通的言语人人都懂得,但"光的言语"非人人所能立刻理解。要读他们的"光的诗",必须先识"光的言语""色的文字"。要识光与色的言语文字,须费相当的练习,这练习实在比普通的学童的识字造句更为困难。何以故?普通的文字在资质不慧的儿童也可以用苦功熟识,谙诵,而终于完全识得应有的文字,能读用这种文字做成的书;但光与色的文字,不能谙诵或硬记,是超乎言说之外的一种文字,故对于这方面的天资缺乏的人,实在没有方法可教他们识得。色的美与音的美是一样的。谐调的色与谐调的光只能直感地领会,不能用理论来解释其美的所以然。所以关于绘画音乐的教育,理论其实是无用的。有之,亦只是极表面的解释;倘有人不解音乐与色彩的美而质问我们 do、mi、sol 三个音为什么是协和的?黄色与紫色为什么是谐调的?我们完全不能用言语来解答。强之,只能回答说"听来觉得协和,故协和;看来觉得谐调,故谐调"。倘然像物理学者的拿出音的振动数比来对他说明这音的协和的理由;拿出 spectrum (光谱)七色轮来对他说明黄与紫的谐调的理由,则理论尽管理论,不解尽管不解,学理是一事,美感又是别一事,二者不但无从相通,且恰好相反,越是讲物理,去美的鉴赏越是远。

不必说"光的诗"的印象派绘画,就是普通

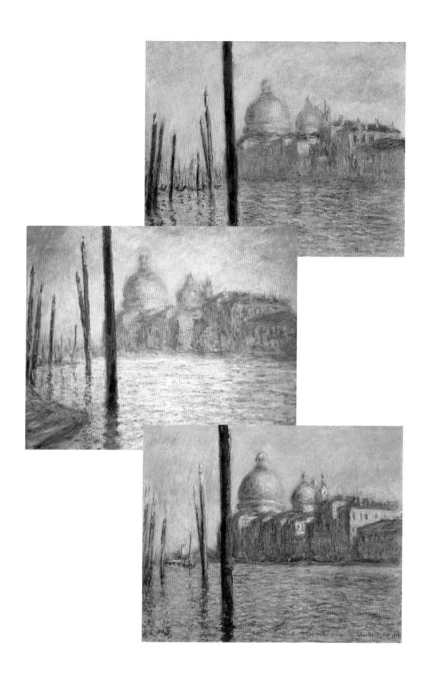

莫奈在 1908 年画的三幅《威尼斯大运河》。

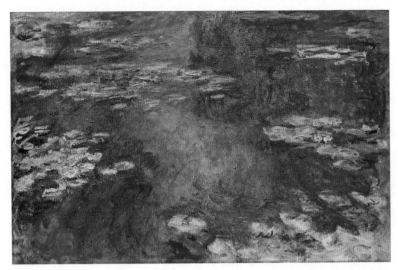

《睡莲》，莫奈，晚于 1916 年。

言语做成的"文学"，在缺乏美的鉴赏的人也是
不能完全理解的。他们看小说只看其事实，只在
事实上感到兴味。这与看绘画只看题材（所描事
物意义），只在题材上发生兴味了无所异。莫泊
桑（Maupassant）的《项链》（*The Necklace*）使得
多数人爱读，只是因为其中记录着遗失了借来的
假宝石，误以为真宝石而费十年的辛勤来偿还的
一段奇离故事。英国新浪漫派[1]的绘画使一般人
爱看，只是因为其描写着莎翁剧中的事迹。认真
能味得言语的美，形、线、色调、光线的美的
人，世间有几人呢？

　　只有音乐与书法，可以没有上述的错误的鉴
赏。因为音本身是无意义的，字的笔画本身也是
无意义的。文学与绘画必须描出一种"事物"，

1 此处指英国拉斐尔前派。

音乐没有这必要，文字——如果不误作文句、文学——也没有这必要。故二者可以少招误解。招误解固然比文学绘画少得多，然而理解者也比文学绘画少得多。可见纯粹的技术，是普通一般人所难解的，所怕的。

所以要理解"光的诗"的印象派绘画，最好取听音乐的态度，或鉴赏书法的态度。高低、久暂、强弱不同的许多音作成音乐美；刚柔、粗细、长短、大小、浓淡不同的许多线作成书法美。同样，各式各样的光与色的块或条或点作成印象派的绘画美。这绘画美就是所谓"光的言语""色的文字"。真正懂得音乐美的人可不问曲的标题，所以乐曲大都仅标作品号码；真正懂得书法的人可不责备字的缺损或脱落，故残碑断碣

《奥菲利娅》，米莱斯，1851 年至 1852 年。

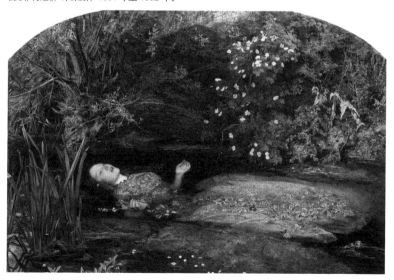

都被保存为法帖。同样，真正懂得绘画的人也可不问所描的是何物，故稻草堆与水面可连作十数幅。

"太阳崇拜的画家""光的诗人""向日葵的画家"。他们不选择事物，但追求光与色的所在。美的光与色的所在，不论其为何物，均是美的画材。因了这主张，莫奈以后的群画家，就分作两种倾向：一是纯粹的风景写生的画家，即西斯莱与毕沙罗；二是现代生活表现的画家，即雷诺阿与德加，他们都是法国人。

因为追求光与色，故自然倾向于光色最丰富的野外的风景的写生。因为不择事物，故自然不必像从前地取 noble subject 为题材，而一切日常生活、琐事细故，只要是光与色的所钟，无不可取为大作品的题材了。

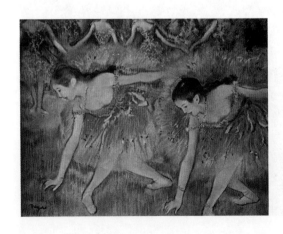

《舞女弯腰》，
德加，1885 年。

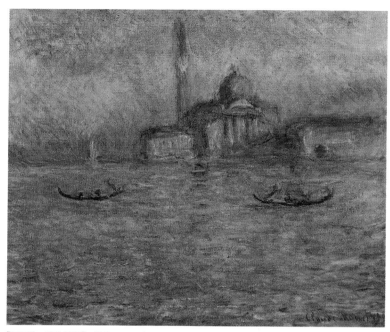

《圣乔治·马焦雷岛》，莫奈，1908 年。

《圣拉扎尔火车站》，莫奈，1877 年。

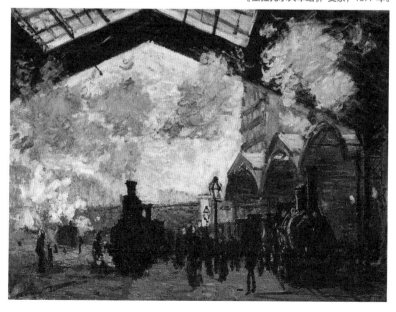

《开花的苹果树》，莫奈，1873 年。

二　风景写生

　　讲到风景画，要让中国人占优先了。平均而论，可说中国画以自然为本位，西洋画以人物为本位。中国在唐以前原也注重人物画，例如汉武帝时的凌烟阁功臣图，汉宣帝时的麒麟阁功臣图，晋代的佛像画、顾恺之的《女史箴图》，皆以人物为题材；但自刘宋开始渐渐注重山水画。

《游春图》，传为隋代展子虔所作的、现存最早的中国卷轴山水画。

至唐宋而山水画独立，且视为绘画的最正式的品位，直至今日。西洋则不然，印象派以前，即十九世纪以前，差不多全是人物的绘画。试看希腊、罗马、埃及的古代雕刻或壁画，大部分是人物。中世的绘画简直没有一幅不以人物为主题。近世古典主义、浪漫主义的绘画，也是人物画占大多数的。中国人为什么赞美自然，西洋人为什么赞美人生，这我想来一定与思想文化有深切的关系，是兴味深长的一种研究。但这须得去请教文化研究的专门者。现在只能晓得中国画自千五百年以来早已优于自然风景的描写，而西洋

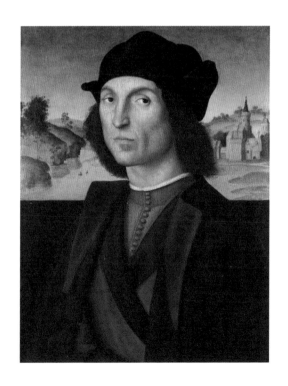

《男子像》，拉斐尔，约1502年至1504年。

画则一百年以前统是人物本位的描写，至印象派而始有独立的风景画。

试看文艺复兴期的绘画，米开朗琪罗的天井画，大壁画，《最后的审判》，达·芬奇的《最后的晚餐》，差不多满幅是人物的堆积；拉斐尔的《圣母子》都是肖像画格式的装配。即使有背后一二株树，或几所房屋，或前面一点草地，然都当作人物的背景，且远近法、空气、光线均不是写生的，只是一种装饰风的配列或历史画的描写。假如这人物是在意大利的，背后就加描一点意大利建筑或风景，是在荷兰的，背后规定加描一个风车，以表示荷兰地方。全是一种装饰的、附属的点缀，毫无风景本身的生命。回头看中国画，恰与之相反，满幅的山水中，难得在桥上添描一个策杖老翁，或在屋中独坐一位读书隐士。即以风景为本位，人物为点缀，与西洋画适为正反对。几千年来忽略过的风景，一旦被印象派画家所注目，而立刻赋以生命，使之独立。这实在不可不说是印象派的大发明，对于欧洲画坛的大贡献！

西洋风景画到了印象派而独立。然滥觞于何时？进行顺序如何？考研起来是很有兴味的事。据批评家说，西洋纯粹的风景画的创始乃在文艺复兴期。达·芬奇的一幅风景素描是西洋的第一幅风景画。自此至印象派的风景画独立，一共经过五个阶段，即：

1. 十五世纪达·芬奇——风景画创始。

《具区林屋图》，王蒙，元代。

2．十七世纪荷兰画家伦勃朗（Rembrandt）。

3．十八世纪末英国风景画家透纳与康斯太勃尔。

4．十九世纪中法国枫丹白露（Fontainebleau），森林中的田园画家米勒等。

5．十九世纪末印象派画家——风景画独立。

达·芬奇的那幅《风景素描》，是风景画上很可贵的纪念物。然论到技法，构图散漫，远近法幼稚，与今日风景画不可同日而语，只宜于为某事件的背景之用，却没有"背景"以上的意义。然而在当时，达·芬奇居然能大胆地描出这幅纯粹的风景画，实在已是极可钦佩的独创

《亚诺风景素描》，达·芬奇，1473 年。

《花神》，提香，约 1515 年。

了。自从这画（一四七三年）到十七八世纪的二三百年间的后期文艺复兴诸画家，只晓得拼命模仿米开朗琪罗的《审判》、拉斐尔的《圣母子》、达·芬奇的《晚餐》[Titian（提香）模仿达·芬奇的微笑的 Mona Lisa（《蒙娜丽莎》）而作 Flora（《花神》）。Tintoretto（丁托列托）模仿米开朗琪罗而再作《审判》，又模仿达·芬奇而再作《晚餐》]，而对于达·芬奇所着手开辟的风景画的新领土，曾无一人来帮一臂的力，徒劳地在这二三百年中返覆前人的已成之业，真是可惜的事！

直到了十七世纪，始有荷兰画家出来完成风景画。除伦勃朗遗留几幅油画及素描的风景画以外，还有许多赞美其国土的荷兰风景画家。因为

《最后的晚餐》，丁托列托，1592 年至 1594 年。

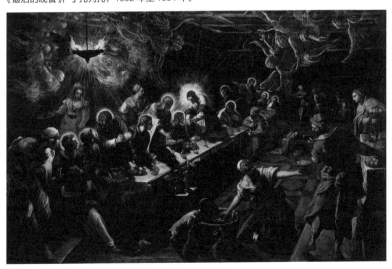

为海洋的水蒸汽所融化的柔和美丽的荷兰风光，
必然牵惹其地的画家的注意。他们的仔细的观察
眼渐渐能理解复杂的自然界的现象，渐渐会得远
望、俯瞰等透视法，空气远近法，因时间而起的
光线的变化、云的变幻等。在后他们又发见太阳
光线的不思议的作用、月光的魅力，而行主观的
情绪的表现。描写辽远的地平线、暗的森林、热
闹的海岸、单调的海面、市街的状况等种种风光
的因了时间与季节而起的变化。

追随荷兰画家的足迹的，是自十八世纪末至
十九世纪初的英国水彩风景画家，透纳描写海

《磨坊》，伦勃朗，1645 年至 1648 年。

《海上渔夫》，透纳，约 1796 年。

《玉米田》，康斯太勃尔，
1826 年。

景，康斯太勃尔描写林景，鲜明活跃地表出岛国的英伦的风物，其作品至今日仍是风景画上的珍品。

承继他们之后的是隐居在枫丹白露林中的一班法国画家。即一八三〇年成立的所谓枫丹白露派。其人即柯罗、卢梭（Théodore Rousseau）、米勒等，又称为"巴比松派"（Barbizon school）。那时候著《爱弥儿》（Émile）的卢梭（Jean-Jacques Rousseau，注意：卢梭知名者共有三个，两个是画家，一个就是著《爱弥儿》的文学家）正在高呼"归自然"，这画家的卢梭起共鸣，也高唱"归田园""归木树"。柯罗从之，专写大树；米勒也起来专写农民生活。还有许多自然赞

《孟特芳丹的船夫》，柯罗，约1865年至1870年。

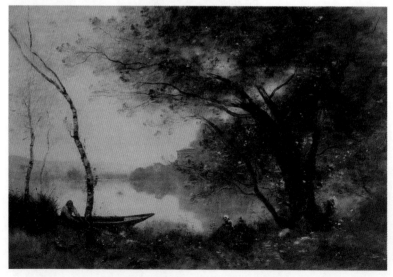

《暴风雨的云》，康斯太勃尔，约 1815 年至 1818 年。

美的画家。这等画家的努力所得的收获，便是库尔贝的"写实主义"。这收获由印象派的马奈重新补足修正，入太阳崇拜的群画家之手而达到其终极的完成。风景画虽然不是印象派画家所始倡的，然以前的只在发达的途中，真的风景画的独立的生命，是由印象派画家赋予的，请述其理由于下。

原来以前虽早有荷兰、英国、枫丹白露诸风景画家，然而他们的风景都不是野外的直观的写生。读《米勒传》可知米勒是常于朝晨或傍晚漫步山林中，收得其材料，储在脑中，回到自己的小小的画室中来作画的。英国的康斯太勃尔及写实主义的库尔贝等虽曾作野外写生，然据说是仅

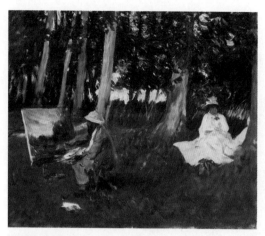

《莫奈在林边作画》，约翰·辛格·萨金特，1885 年。

在户外撮取略稿（sketch），正式的作品仍是回到画室中后依据略稿而细写的。总之，这班画家身边带一册速写簿（sketch book），出外时记录其所见所感于这簿中，归画室制作时即以此簿为材料的储藏所，随时取用。所以在画法上，实与从前的人物画家无所差异，只是改变人物的题材为风景而已。

到了印象派，画法就全新了。他们的户外写生并非撮取画稿，乃是全部制作在外光之下描出。在印象派画家，画室已没有用，旷野是他们的大画室，户外写生是作画的必要的条件。在他们，不看见自然，不面接自然，不能下一笔。这是因为他们的作画的根本的态度而来的，他们追求太阳，他们要写光的效果、色的变化，当然非与自然当面交涉不可。现今的美术学生惯于背了

莫奈曾对美国印象派画家莉拉·卡伯特·佩里说："你出去画画的时候，设法忘掉你面前的题材是什么，不管它是树、房子、田野还是别的什么。只想着，这里有一小块方形的蓝色，这里有一片长方形的粉色，这里有一道黄色，如你所见的那样来画它，用精准的色彩和形状，直到它表现出你自己对眼前景象的单纯印象。"

画架、三脚凳、阳伞，到野外去写生，以为这是西洋画的通法，其实五六十年以前在西洋并无这回事，这是新近半世纪中才通行的办法。试按这办法推想，可知由此产生的绘画，与从前的空想画，或收集材料在速写簿上而归家去凑成的画，其结果当然大不相同了。即以前的是死板板的轮廓、大意、极外部的描写；现在则是真果捉住自然的瞬间的姿态，捆住[1]活的自然的生命。他们对自然与对人物一样看法，他们把自然的一草一木看作与人物一样的有生命的事物，而描表其个性，所以说，风景画到了印象派而始有生命。

印象派的两元老马奈、莫奈，是适用外光描

1 疑为"扪住"，作者家乡方言，指捉住。

《大门崖》，莫奈，1883 年。

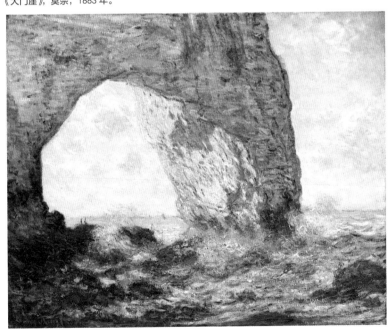

法于人物及风景两方面的。由这二老派生后来的四大印象派画家。即：

$$
外光描写
\begin{cases}
风景方面——\text{Monet} \text{（莫奈）}
\begin{cases}
\text{Pissarro} \text{（毕沙罗）}——一 \\
\text{Sisley} \text{（西斯莱）}——二
\end{cases} \\
人物方面——\text{Manet} \text{（马奈）}
\begin{cases}
\text{Degas} \text{（德加）}——三 \\
\text{Renoir} \text{（雷诺阿）}——四
\end{cases}
\end{cases}
$$

（一）毕沙罗（Camille Pissarro，1830—1903）是有"印象派的米勒"的称号的田园专门画家。他与米勒是同乡，生于诺曼底。性情朴素，也与米勒相似。不过没有米勒的宗教的敬虔的态度与叙事诗的感情。这正是他具有现代人的现实主义的透彻的意义的原故。他是犹太系统的人，起初父亲命他学商，一八五五年以后始转入艺术研究。他的犹太人的性格，在他的作品中很表出着特色。他的所以能有现实主义的彻底的冷静的理性，与明确的观察，实在是因为有这犹太人的性格的原故。所以他没有像拉丁人的憧憬与陶醉，而取细致的分析家的态度，研究农夫的紫铜色的肩上的所受的光线的变化，描写投于绿色的牧场上及小山的麓上的透明的白日，而创造一种迫近自然的清新的趣味。一八六四年以后，努力作画，差不多每年入选于 Salon。初期的画带

《自画像》，
毕沙罗，1873 年。

《奥斯尼的景色》，毕沙罗，1883 年。

黄色的调子，尚未脱离柯罗的传统。后来加入印象派群中，次第改用明色。他对于印象派的贡献，是色彩的 decomposition（分解）。即照莫奈的法则，把色彩条纹或点纹的并列，这原是印象派共通的技法。他亦曾加入点描派即新印象派（见次讲），然表现比他们自由。其作品多稳雅的平和的趣味。晚年身体病弱，不能到野外去写生，常在室内从窗中眺望巴黎的市景，生动地描出其姿态。故他的作品，初期描农妇，中期描风景，后期描市街，描 Rouen（鲁昂）的桥，描车马杂遝的市街、巴黎的景物。唯物主义者的他，

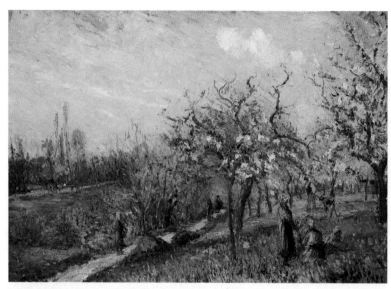

《开花的果园》，毕沙罗，1871 年。

《巴黎蒙马特林荫大道》，毕沙罗，1897 年。

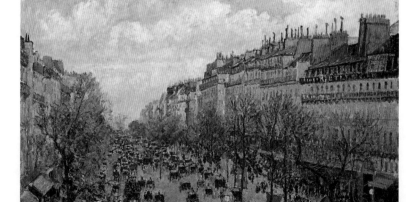

《西斯莱》，雷诺阿，1876 年。

《米雷》，雷诺阿，1877 年。

及于印象派的人们的影响很多。

（二）西斯莱（Alfred Sisley，1839—1899）与毕沙罗同为印象派的风景专门画家。生于巴黎，其父母是意大利人，生计甚裕。他青年时就非常欢喜绘画。二十三岁时与莫奈及雷诺阿同学，一致地趋向印象派的倾向。他的出全力从事制作，乃在一八七〇年以后。其画风注重光的表现，为当时多数青年所崇仰。题材多取温和的自然，而深的绿水旁边的森林、百花烂漫的春日的田舍，尤为其得意的题材。其色彩比马奈强烈，印象也深，但情景中全无激烈的分子。

西斯莱后半世生涯甚贫乏，全靠卖画度日。当时有一个爱好美术的朋友，叫作米雷，对于西斯莱有不少的帮助。米雷是一位开糖果店的商人，而酷嗜美术。他看见西斯莱等穷得没有吃饭的地方，就特为他们开一饭店，供给这班穷画家吃饭。西斯莱与后述的雷诺阿有赖于这人最深。

《从凡尔赛到圣日耳曼的道路》，西斯莱，1875 年。

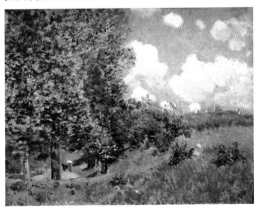

《萨布隆的小路》，西斯莱，1883 年。

《春天的果园》，西斯莱，1881 年。

《马尔利港的洪水》，西斯莱，1876 年。

西斯莱画有一系列以马尔利港洪水为题材的画。1899 年 1 月 22 日，毕沙罗给儿子写信："据说西斯莱病得相当厉害。他是一位出色、伟大的艺术家。在我看来，他跻身于最伟大的行列。我见过他那些具有少见的重要性和美感的作品，其中有一幅《洪水》乃是代表作。"一周后，西斯莱去世了。

三　现代生活表现

　　如前所述，印象派画家追求光与色，凡光与色的所钟，不拘其是什么事物，都是他们的得意的画料。用这态度来描写人物画，就是现代的日常生活的表现。

　　从前的人物画，如浪漫派、古典派，专描优雅的贵族的生活，或浪漫的恋爱的情景。自马奈作了《草地上的午餐》以后，凡都市、平民、酒场、娼妇、丑恶诸题材，都可取入"色彩的谐调"的世界中而化为美的绘画了。适用这原理于人物画方面的，就是德加与雷诺阿二人。有人说这二人不属于印象派而属于后期印象派。然在其用色彩与莫奈、马奈有共通点，其线与运动的表现与后述的后期印象派相近。说是前后印象派中间的桥梁，大概较为适当。

　　（三）德加（Edgar Degas，1834—1917）是有名的舞女画家。生于巴黎，起初入其地的美术学校，与一般画学生同样地向卢浮宫练习模写。后来旅行意大利、美国。其最初出品于 Salon 是

《自画像》，德加，1855 年。

《舞女》，德加，1899 年。

在一八六五年，作品是题曰《中世纪战争的一幕》的一幅色粉笔画（pastel）。自此以后他非常欢喜色粉笔画了。一八六七年出品的是竞马图。均得好评。但这时候他还全然不是印象派的画家。一八六八年，他描剧中的一个舞女的肖像，出品于 Salon，这便是支配他的一生涯的舞女画的最初。他所描的舞女，态度千变万化，且常常捉住瞬间的活动的刹那的光景而表现出。他的全生涯的作品，以舞女为最有名。

德加是描写女性的专家，他每夜出入于歌剧

《中世纪战争的一幕》，德加，约 1863 年至 1865 年。

《芭蕾舞剧〈源泉〉里的菲尔珂小姐》，德加，约 1867 年至 1868 年。

《舞女，粉和绿》，德加，约1890年。

场、舞蹈场；然而他的性质是一非常的"厌世家"，这是很不可思议的事。因有这奇特的性情，故他的特色，是作者常常立在客观的地位，而冷静地观察对象，而其所观察的对象不是静止的事象，而是运动的、激烈动作的、一瞬间的姿态，用轻快鲜明温暖的色彩，作印象的表现。他的所

《持花束的舞女》，德加，约 1877 年。

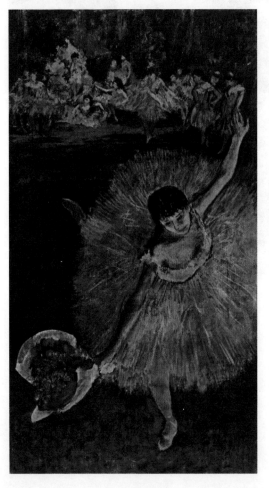

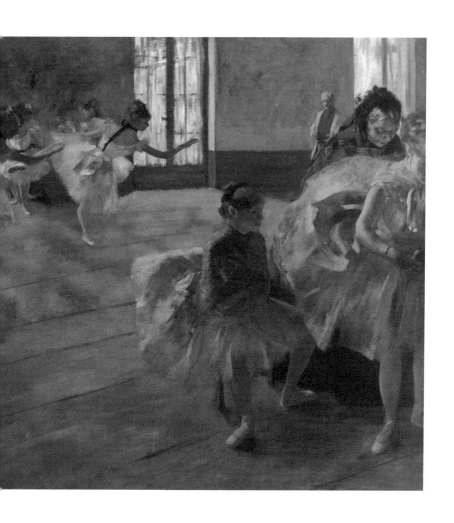

《芭蕾彩排》，德加，1874 年。

1874 年 2 月 13 日，法国作家埃德蒙·德·龚古尔在日记里写道：
"昨天我在一个叫德加的画家的工作室里消磨了一下午。……在
现代题材当中，他挑中了洗衣妇和芭蕾舞女。……肉体的粉色，
处于布料的白色之间，在牛奶般的雾气里：这是最美妙的使用
金黄以及柔和色调的借口。……他（德加）是我到目前为止所
见到的、在对现代生活的临摹中最出色地抓住了这种生活的灵
魂的人。"

以为印象派画家，就在于此。某评家谓马奈、莫奈、德加是印象派三元老，而指毕沙罗、西斯莱、雷诺阿为印象派盛期三大家。

（四）雷诺阿（Auguste Renoir，1841—1919）比较德加，为贵族的人物画家，他的肖像画颇使 bourgeoisie（资产阶级）的人们爱好，当时有大名的歌剧改革者瓦格纳（Wagner）曾经为他做

《瓦格纳》，雷诺阿，1882 年。

《沐浴中的女人》，德加，1886 年。

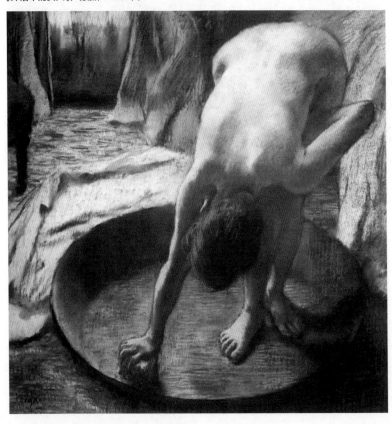

半小时的模特，请他画一幅肖像画。他是长于描写女性的肉体的画家，甘美而有力。他的父亲是裁缝师，他幼时在亲戚家做手工艺，后来以画磁陶器为业。十八岁以后，为天才所驱，出巴黎从师，与莫奈、西斯莱相知交。一八六三年以后，他描写浪漫派的绘画，出品于 Salon，然屡次落选。后受友人的影响，改变方针，试描外光，就渐渐为世所知名。中年以后特别欢喜描女性的肉体，以此成名为世界的大家。

《花园里的持伞女人》，雷诺阿，1875 年。

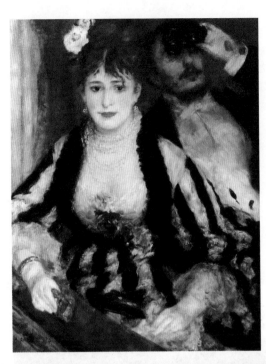

《剧院包厢》，雷诺阿，1874 年。

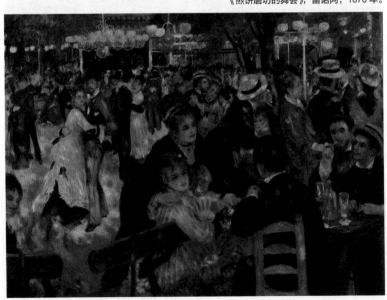

《煎饼磨坊的舞会》，雷诺阿，1876 年。

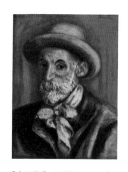

《自画像》，雷诺阿，1910 年。

雷诺阿曾说："对我来说，画应该是一种令人愉悦的、欢乐和漂亮的东西，对，漂亮！生活里有太多不快之事了，我们不必制造更多。"

某评家说："德加描写华丽的舞女，而自己常常板着厌世的脸孔；雷诺阿是女性的肉体的赞美者，又是受自己所描的温软的肉感的诱惑的乐天家。"雷诺阿在印象派画家中，实在是过于接近对象，而不脱陶醉的、浪漫派的范围内的人。德加只表现肉体的运动的瞬间；雷诺阿则对于肉体的静止低徊吟味，而心醉于其中。他的表现不是轻快淡美，是黏润而有弹力。至于其讨好 bourgeoisie 的意识，更是不能得我们的同意的地方了。

上一讲与这一讲所述的印象派画家，概括列表如下：

$$
印象派
\begin{cases}
二元老
\begin{cases}
Monet（莫奈）\\
Manet（马奈）
\end{cases}\\
\\
四大家
\begin{cases}
风景画家
\begin{cases}
Pissarro（毕沙罗）\\
Sisley（西斯莱）
\end{cases}\\
人物画家
\begin{cases}
Degas（德加）\\
Renoir（雷诺阿）
\end{cases}
\end{cases}
\end{cases}
$$

这印象派的主张的彻底，即色彩表现的彻底的科学化，是所谓"新印象派"，又名"点描派"，这一派为印象主义的穷途。起而取代它的便是"后期印象派"。待在次讲中再说。

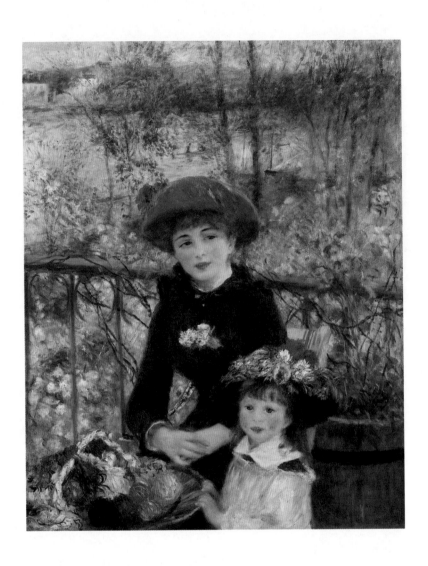

《两姐妹》，雷诺阿，1881 年。

第三讲

外光描写的科学的实证
——点彩派即新印象派

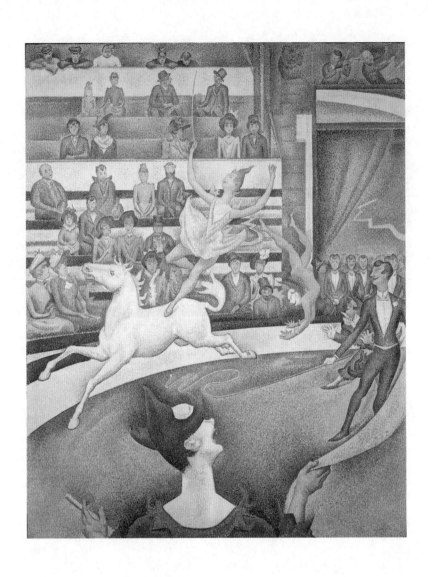

《马戏团》，修拉，1890 年至 1891 年。

近代绘画，由古典派发出曙光，经过浪漫派的高潮，由新浪漫派映出回光而消歇之后，就有写实派的朝阳升起来，这朝阳就是米勒与库尔贝的写实派。写实派者，简言之，"如实描写眼前的人生自然"，不像从前地注重事物的意义或专选好的事物来描写。印象派则更彻底一层，如实

《喧嚣舞》，修拉，1889 年
至 1890 年。

描写眼前的人生自然的时候"特别注重眼的感觉而闲却头脑的思想"，于是发见"光"与"色"，即以光与色为绘图的本身，而没头于光与色的研究中，所以说这是"自然主义的极端"。

至于现在要说的新印象派（即点描派），则比印象派更为彻底，非但以光与色为绘画的本身，又更加科学地研究光的作用、色的分化。例如几分红与几分黄合成如何的感觉？几分明与几分暗作成如何的效果？作画简直同配药一样。所以说这是外光描写的科学的实证，即印象主义的极端。新印象派的画家知名者有三四人，即：

修拉
（Seurat）

西涅克
（Signac）

马丁
（Martin）

勒西达纳
（Le Sidaner）

到这时候，自然主义的路已经走得山穷水尽，绘画非另觅别的生路不可了。这新的生路就是"后期印象派"，且待次讲再说。现在要说的是印象主义的原理与新印象派，即点描派的情形。

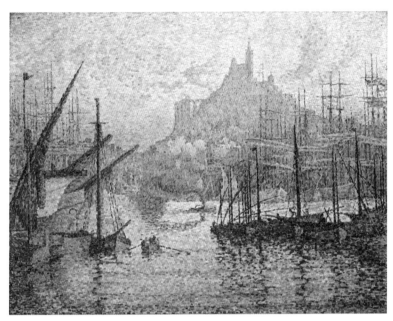

《马赛港的景象》，西涅克，1905 年。

《早餐》，西涅克，1886 年至 1887 年。

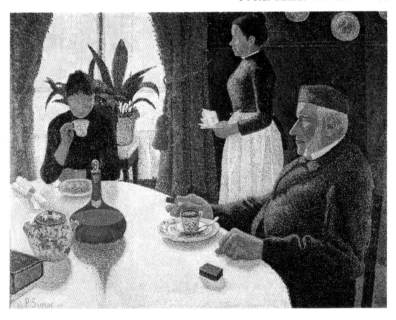

一 新印象派的原理

虽说印象派是艺术的科学主义化，但印象派的外光描写，绝不是受科学者的实证的引导而起来的。然而奇巧得很：印象派的萌芽恰好与关于光的科学的研究的发表同一时期。

德国的亥姆霍兹（Hermann von Helmholtz，1821—1894）研究光学，发表《色调的感觉》一书，是千八百六十三年至千八百七十年间的事。这恰好是以马奈为中心的新思想的青年画家们每

《咖啡馆内》，
马奈，1869 年。

夜聚集在咖啡店里讨论外光描写的理论与实际的时候。千八百六十七年，亥姆霍兹又出版《生理光学手册》。在先千八百六十四年，法兰西的化学者谢弗勒尔（Michel Eugène Chevreul，1786—1889）亦发表一册《色彩及其在工艺美术上的应用》，这正是马奈的作品《奥林匹亚》出现于 Salon 展览会的前一年。谢弗勒尔的学说的根据，乃在太阳七原色的解剖。

但亥姆霍兹与谢弗勒尔是纯粹的科学者，故不能用他们的学说来暗示新艺术的路径。当时另有一位学者亨利（Charles Henry）出世，就拿光学与色彩学来直接同美学结合了。印象派

《费利克斯·费内翁像》，西涅克，1890 年。

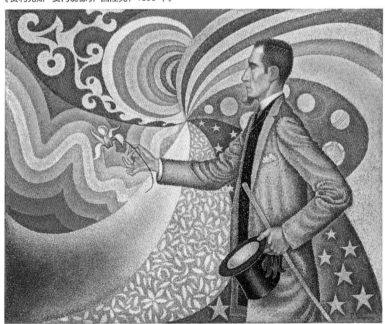

的新的彩色观照，原来从莫奈及马奈的艺术的本能上发生的；但用科学来证明其真理，是亨利的主张，他用光学及色彩学上的新知识来实证印象派的画法的真理。这科学的实证使向来热衷于印象派的人们增加了新的元气，就使印象派的外光描写更深一层地向理论踏进，终于达到新的艺术的境地。所以他们称为新印象派（Neo-Impressionism）。这新的画派的萌芽，发生于千八百八十年左右。

他们用科学实证新印象派的原理，大意如下：

（一）固有色的否定——在自然界中，色彩不是独立而存在的。我们所看见的色彩，全是不定的幻影。何以故？因为色彩的显现，是有太阳的原故。万物本来没有所谓"色彩"，太阳的光线照在其表面，方才生出色彩来。又万物本来没有色彩，故也没有"形"。我们所见而所称为形的，无非是"色的轮廓"而已。故倘无色彩，即

《阿涅勒沙滩边的船》，
修拉，1883 年。

《勒兰西的打石工》，修拉，约 1882 年。

无形。这样说来，在自然界是没有色与形的区别的。现在不过是为了便于说明而假定区别之为色与形而已。那么我们何以能看见物的"形"，即"色的轮廓"呢？这是因为我们能识别"色的面"。种种的色的面集合起来，就成为映于我们的眼中的"物象的形态"。但如前所述，色是由太阳的光而生的，故太阳的光倘消灭了的时候，一切"色的轮廓"，一切"色的面"，即一切"物象的形态"也必然从我们的认识中消失了。距离、深度、容积等观念，也都是从色的明暗而来的，例如因了明暗的程度，而我们得辨识那物比

这物远，这弄比这廊进深。故倘然没有了太阳光，色就消失，这等观念也就没有了。所以色是万象的认识所由生的母；而这所谓色，如前面屡次说过，是由太阳的光而发生的，故色必然与太阳的光由同样的要素成立，是当然的道理。把太阳的光用三棱镜分析起来，可知其由七原色成立，即赤、橙、黄、绿、青、蓝、紫，这是物理学上的定说。故可知自然界的色也必然由这七原色成立。但我们实际在自然界认识的，绝不止七色，有种种杂多的色彩，是什么理由呢？这基因于光波的速度的不同，即光波达于各物体表面上的速度，种种不同，因之所现出的色也种种不

《库尔布瓦桥》，修拉，1886 年至 1887 年。

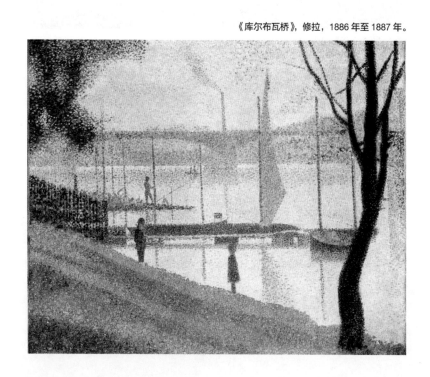

同。这光线的速度又基因于斜度的大小。太阳的光线或垂直射来，或斜射来，其程度千差万别，故所生的色亦千差万别。约言之，七原色以外的色，实由七原色的互相调合而成。关于这一点在后面再当详说。总之，一切的色，由太阳之光而生，物体自身不是本来具有色彩的。因此从来所谓"固有色"（local colour）非否定不可。例如树叶不是本来作绿色的，干不是本来作鸢色[1]的，无非因为光线的倾斜度的大小（投射角度的大小）而叶现出绿色，干现出鸢色而已。并非叶与干具有固定的色彩。故极言之，花有时作绿色，柳有时作红色，也未可知。

（二）阴的否定——光线分解的第二结果，即"阴"不是光的分量的缺乏，而是"性质不同的一种光"。即风景中的阴，不是缺乏光的部分，而是"光较低的部分"，即不外乎七原色的光线用了与阳部不同的速度而射走到的部分而已。以前的画家，一向对于阴与光当作相对的二物。例如描写某物体当着日光的情景，其光愈强则其阴影愈浓且暗。但在实际上，光愈强，阴的部分必与之成比例而加明。印象派的画家着眼于这实际的点。于是光与阴失却了相对的关系，阴也被当作一种光看待。即画家在阴的部分也能看出太阳的光的作用，因之描阴的部分时不用鸢色或黑色的调子及传习的配色法。在莫奈的画中，阴影的部分用青、紫、绿及橙黄，比光的部分更用得

1 鸢色：茶褐色，像鹰的羽色。

《科利乌尔的渔船》，马丁，1895 年。

多。这就是阴与光的区别不是性质的反对，仅不
过是色的斑点的分量的多寡而已。阴与光失却了
相对的关系，其结果画面就变成平面的，映于我
们眼中的，只是渺渺茫茫的一片光在那里波动，
犹如有杂多而闪烁的斑点的海面。

（三）色的照映——表现了光的分解的印象
派画家，否定固有色，否定阴的绝对的存在，同
时在他方面当然又夸耀其对于色的照映的敏感。
现在请把"色的对比"略说一说：
欲研究色彩，最初必须承认这前提："我们
所以能感知物的色相者，是因于光投射于其物

上。"而这光投射到物的表面的时候，必然有反射。这反射（reflection）有正则反射与不规则反射二种。前者例如投射于镜等极平滑的面上，如图，AM 为投射线，BM 为反射线，以中央的垂直的假定线 NM 为规则，而 AMN 的角度与 BMN 的角度相等，且三线必在同一平面内。这样的叫作正则反射，即反射的方向是一定的。然

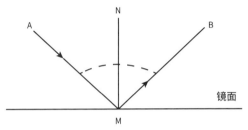

《伦敦国会大厦，雷雨天气》，莫奈，1904 年。

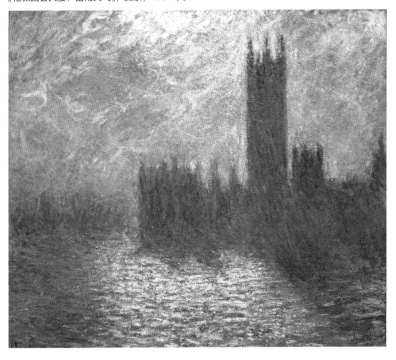

而在我们四周围的实际的现象中，这种反射很稀有，大都是不规则的反射。所谓不规则的反射，即指说光的反射的方向多种多样的状态。物体的表面大都有无数的凹凸。就是黑板、书、纸等看似平滑的东西，其面也由微细的凹凸作成。光投射到这种有许多凹凸的面上，就与投射到平滑的镜面上的情形不同，其反射的光必向杂乱的许多方向射走，而交互错综。所以不规则反射又名乱反射。不直接当受太阳的光线的地方所以也能明亮者，便是这不规则反射的作用。又在室内，倘然光只从一小窗射入，而室内没有正反射的时候，则反射光走向某一定方向，只有这一定方向

《推婴儿车的保姆》，修拉，约 1882 年。

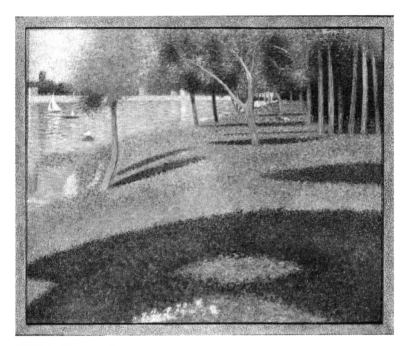

《大碗岛》，修拉，1884 年。

明亮，而我们只能在这一定方向内感知物体的色相，别的地方都看不见了。然而在实际上这样的事差不多是没有的。在实际上，室内有种种的物件，桌、椅、床、壁、板，这等物件的表面上都发生乱反射。其反射光碰着别的物体的表面，又发生第二次的乱反射。因这原故，在只有一小窗的房室中，绝不只在某一定方向可感知事物，必然因了这乱反射与第二次第三次……乱反射，而室内全体相当地明亮，故我们可以感知室内全体的色相。

因为大多数的物体的表面有光的乱反射出现，故二个以上的物体并存的时候，其反射光互

《扑粉的年轻女人》，修拉，1888 年至 1890 年。

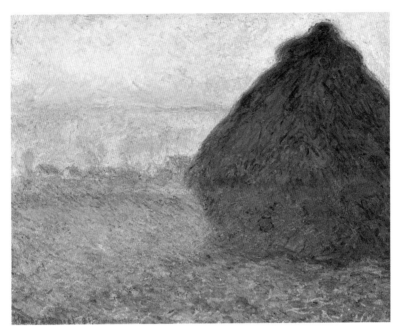

《草垛（夕照）》，莫奈，约 1890 年至 1891 年。

相照映，就发生"色的照映"一事。例如把赤的
物体与紫的物体放在一处，对它们注视，不久就
觉得赤色物体的接近紫色物体的一边带了橙色，
紫色物体在接近赤色物体的一边带了青紫色，二
色互相照映，是普通常有的情形。这是因了此色
（赤）的补色（青绿）投射于彼色（紫）上，同
时彼色（紫）的补色（黄绿）投射于此色（赤）
上而起的现象。这就是前述的谢弗勒尔所做的
实验。

关于补色（complementary colour，又称余
色，即 supplementary colour）还要略说一说。

《井畔妇人》，
西涅克，1892 年。

太阳的白光，可看作长度不同的许多光波的振动相集合而成的。倘这等集合振动中的某一定振动分离或消失，则白光立刻变成一种色光，于是我们始感知"色"。故在物理学上，"色"即是"光"。

如果这白光中缺乏了相当于赤色的振动，其处就生青绿色。反之，如果白光中缺乏了相当于青绿色的振动，其处就生赤色。这时候称赤色为

青绿色的补色，青绿色为赤色的补色，二色合成一对补色。

以上已把色的对比、照映的原理大略说过。意识地把这色的照映的原理直接应用在画法上的，便是新印象派。这派的画家，譬如要描出青紫色，不是在调色板上把青的颜料与紫的颜料混和了而涂于画布上，他们不欢喜这不自然的旧画法，而直接在画布上并列青的斑点与紫的斑点，因了这二色的相互照映的作用，其处自然现出青紫色的幻影。所以新印象派又名点描派。

《格兰坎普的傍晚》，修拉，1885 年。

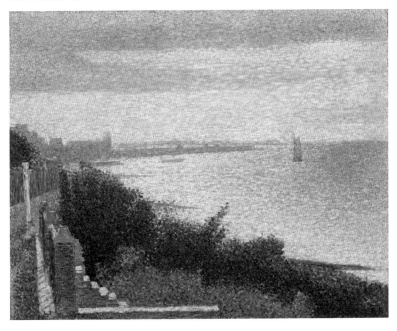

《克利希的煤气罐》，西涅克，1886 年。

这是西涅克第一幅采用点彩法的画。

二 理论的实化
——点描主义，分割主义

印象派的画家想用色来表现光，换言之，想把光做成色。所以这新技法被实证为科学的真理之后，他们就更加努力地、理论地想把光做成色。新印象派就是这努力的成果。他们是实际化关于原色的作用与补色的出现的理论的。其所生的结果的新技法，就是点彩描法。

如前所述，在一种场所中看见的色调，是由七原色及这等原色的照映而合成的许多色彩成立的。故在不把色当作色涂抹，而把色当作光用的画家，色的作用接近于太阳的光的作用。即拿七色的颜料来当作太阳的七原色用。

太阳的七原色，在平常时候相混融而成为透明的白光，而包围着这世界。这是因为七色的投射光在我们的眼的水晶体中相混和，变作透明的白光而映于我们的眼中。所以把色当作光用的画家，常常拿几种原色并列地涂在画布上，其各色混和而生的效果，则任观客的眼的水晶体自己

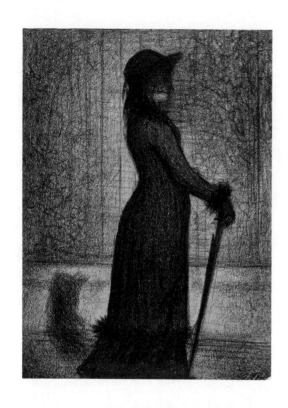

《散步的女人》，
修拉，约1884年。

去感受。这就是使色的作用接近于太阳的光的作用。他们绝不欢喜取数种颜料在调色板上混匀，配成某色而涂于画布上。他们欢喜用赤、蓝、黄等原色或近于原色的色的微片或小点，撒布在画布上。所以走近去看，只见漫然的种种色点，犹如一片沙砾；但隔相当的距离而眺望，就有光辉非常强烈的情景出现了。因为种种原色的点，在观者的眼的水晶体中综合，而发生与光相等的效果。各原色相照映，又因了照映原理而生出交混色来，全画面即呈复杂微妙的现象。

　　因为他们把颜料的微片或小点涂在画

布上，像海滨的沙滩，故称为"点彩画派"（Pointillists）。又因为他们用科学的意识，把色调分为七原色，任它们在观者的眼的水晶体中自行综合，故其技法又称为"分割主义"（Divisionism）。

《库尔布瓦的塞纳河》，修拉，1885 年。

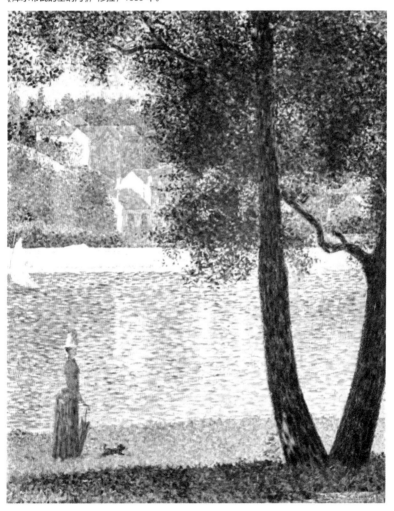

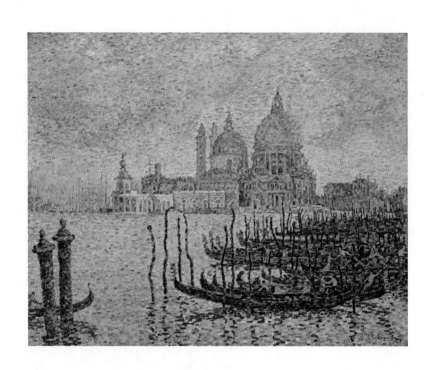

《威尼斯大运河》，西涅克，1905 年。

三 新印象派诸画家

鲁德的《现代色彩学在艺术和工业上的应用》插页。

新印象主义运动起于法兰西。最初实行这分割主义于绘画上的，是修拉（Georges Seurat，1859—1891）。据另外一说，教修拉以印象派的科学的论据的，不是前述的谢弗勒尔，乃是美国哥伦比亚大学的教授鲁德（Rood）的视觉上的实验。鲁德教授曾比较两个回转圆盘而做一实验。即在甲圆盘上涂以并列的两种色彩，在乙圆盘上涂这两种色彩调匀而成的混和色。回转甲圆盘时，并列在盘上的两种色彩即混和而映入我们

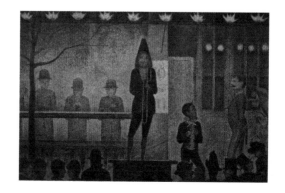

《马戏团杂耍》，修拉，1887 年至 1888 年。

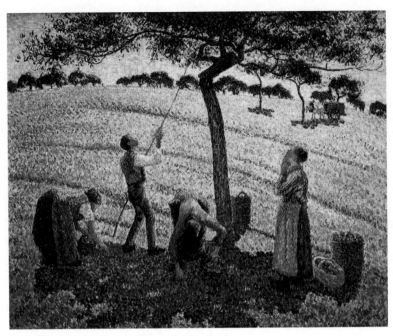

《在埃普特河畔埃拉尼摘苹果》，毕沙罗，1888 年。

的眼中，结果这样产生的混和色比乙盘上的混和
色灿烂且强烈得多。故可知要作灿烂强烈的色，
与其在调色板上混和颜料，不如在观者的水晶体
中混和为有效。修拉从这实验得到暗示，而发明
色调的分割。又有人说修拉的技法曾传到前期印
象派的莫奈与毕沙罗，自此以后他们也用纯粹的
原色排列在画布上，而任观者的水晶体自行获得
色的混和的效果了。

　　但莫奈对于色调的分割的科学的理论等并不
十分注意。因为他对于太阳与外光具有不可遏制
的爱着与敏锐的感觉，故虽没有这科学的实证的

助力，也能成为"光的画家"。毕沙罗一时也曾共鸣于修拉的分割主义，而实行其技法；但他的真价主在于田园画家的朴素柔和之感。印象派的画家中，真可称为田园画家的，实在只有毕沙罗一人。别的人虽然也曾描写田园，然而他们不是用对于田园的意识，乃是用了对于光的意识而描的，或者是把自然过于幻影化而观照的。只有毕沙罗怀着朴素而柔和的感性，静静地沉浸在田园生活的情调中。但印象派的外光描写，毕竟在他的稳静的景趣中添了些清新明快的滋味。所以他的画，使谁也感到可亲。

修拉在千八百八十四年所作的《阿涅勒的浴

《大碗岛旁的塞纳河》，修拉，1888 年。

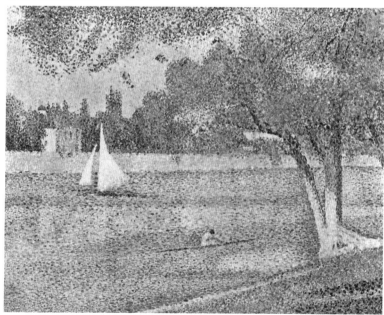

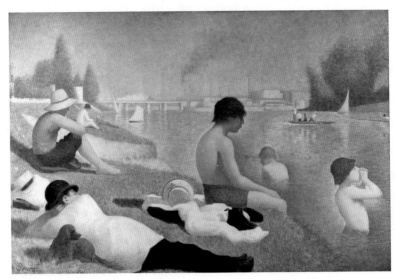

《阿涅勒的浴者》，修拉，1883年至1884年。

这是修拉创作的第一幅大尺寸油画。画中的阿涅勒浴场位于塞纳河左岸，在这幅画的右方，可看到与浴场隔着塞纳河相望的大碗岛，即修拉另一幅代表作品（见下）的主题。

《大碗岛的星期日下午》，修拉，1884年至1886年。

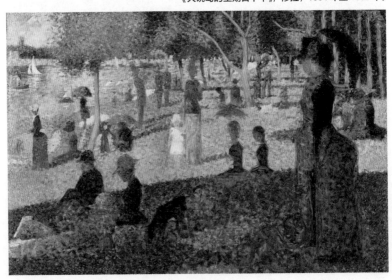

者》中已经表示着新印象派的新的描写的形式。然这形式的最完成的表现，乃在千八百八十六年出品于"独立展览会"（Salon des Indépendants）的《大碗岛的星期日下午》。在映着晴空的色彩的光耀的大河边的林间，有享乐这良辰的人们群集着，或卧草上，或携儿童漫步，或垂钓竿。鲜明的黄绿色的草原上，立着含同样的黄色的光的叶簇为树木，投射其鲜明的影在草上。紫色的衣服、赤色的阳伞、孩子们的纯白的衣服，点缀在蒸腾一般的草地上。颜料瓶中新榨出来的颜料的点，密密地撒布在全画面，使全画面光耀眩目，黄绿色的草地上直似蒸腾着强烈的热气。

修拉年三十一（或二）岁即夭亡。其作画的时期也短少。他的新描法的形式，并不是在科学的论据的一点上大有艺术的价值。他虽然从这科学的论据出发，但又达到着超越"科学"的境地。即其在光与空气的表现上所感到的一种精神的陶醉与法悦的境地。他在这境地中味得情热的满足，同时表现神秘的光辉的幻影。这幻影是他所热情地追求的唯一的实在。

但倘仅取点彩法的形式，而用以解释自然，其绘画就机械的而流于单调了。像西涅克（Paul Signac，1863—1935）就免不了这点非难。试看他的画，竟仿佛一种地毯之类的毛织物，或五色嵌细工的所谓 mosaic（一种由各色小方块拼成的细工或绘画之名称），实在难免"不自然"之讥！以点彩派画家知名者还有马丁（Henri Mar-

《乡间房子》，马丁，1910 年。

tin，1860—1943）、勒西达纳（Henri Le Sidaner，
1862—1939），皆与西涅克同风。这种人的绘画，
全体作装饰的统一，而画家对于光与空气的最初
的情热与欢喜，似乎早已丧失了。我们看了这种
画，只从其点彩的明亮的色的综合上感到一种表
面的情趣，而全然没有饱满之感。西涅克的特
色，是其笔触（touch）的 organization（组织）。
他的油画上的笔触，作小的方形，很像 mosaic，
使人感到一种节奏（rhythm），但就全体而论，
终是单调的、机械的。修拉的画虽也用一点一点
的笔触，然离开了眺望的时候，这等无数的笔触
都融入一种光辉的幻想中。至于西涅克的油画，

则就以笔触的组织及节奏为画面美的主重的要素而表现于观者，故容易使人起机械的单调的不快感，而叹"印象主义的途穷"！

《彩虹，拉罗谢尔港》，西涅克，1912 年。

《暮色中的小桌子》，勒西达纳，1921 年。

第四讲

主观主义化的艺术
——后期印象派

一　最近西洋绘画上的大革命

　　画派变化的剧烈，恐怕是西洋绘画对于东洋
绘画的最显著的一特色了。历观各种西洋画派，
差不多新派都是打倒旧派而起的。例如写实主义
的绘画，在题材上与其前的古典主义及浪漫主义
正反对，全部推翻古典主义、浪漫主义而逞雄于
十九世纪的中叶。又如印象主义，在技法上与其
前的写实主义正反对，全部推翻写实主义而得

《窗帘、水壶和水果》，
塞尚，1894 年。

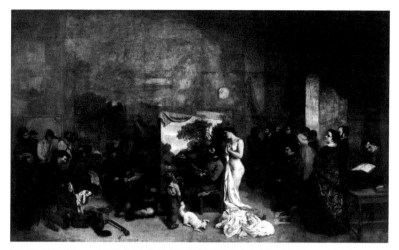

《艺术家的工作室，一个概括我七年的艺术和道德生活的真实寓言》，库尔贝，1854 年至 1855 年。

势于十九世纪末叶。东洋画虽也有各种种类及派别，例如中国的南宗北宗等，但其变化不像西洋画地激烈，大都只是大同小异；且各派大都各有其所长，并存而不妨害，绝不像西洋画派地打倒旧派而建设新派。西洋画派的变迁，竟如夺江山一样，某一派的得势期中，绝不许旧派在画坛上占有地位。这是明显的事实：在鼓吹民主主义与赞美劳动生活的米勒、库尔贝的时代，谁还肯画《拿破仑加冕式》，在竞尚光线与色彩的莫奈时代，没有一个人欢喜选择米勒的画题而刻画库尔贝的线了。

所以西洋画派的变迁，每一派是一次革命。然而以前所述的古典派、浪漫派、写实派、印象派、点描派，都不过是小革命而已；最根本的最大的革命，是本文所要说的"后期印象派"。何

《午休》，米勒，1866 年。

以言之？古典、浪漫、写实三派，虽然题材的选
择各不相同，然画面上大体同是以客观物象的细
写为主的；印象派注重瞬间的印象的描表，不复
拘之于物象的细写，然其描写仍以客观的忠实表
现为主——非但如此，又进而用科学的态度，极
端注重客观的表现，绝不参加主观的分子。所以
这几派，在画面上可说是共通地以客观描写为主
的。说得浅显一点，所画的物象都是同实物差不
多的，与照相相近的。到了前世纪末的后期印象
派，西洋画坛上发生了根本的动摇，即废止从来
的客观的忠实描写，而开始注意画家的主观的内
心的表现了。说得浅显一点，即所画的事物不复
与照相或真的实物一样，而带些奇形怪状的样子

《午休（米勒摹作）》，梵高，1890 年。

了。换言之，即以前的画为自来西洋画固有的本色；现在的后期印象派绘画则在西洋画固有的本色中羼入几成东洋画的色彩了。因为东洋画向来是不拘泥于形似的逼真而作奇形怪状的表现的。

所以"后期印象派"是西洋画界中的最大的革命。以前一切旧画派，到了印象派而告终极；二十世纪以来一切新兴美术，均以后期印象派为起点。"印象派"、"新印象派"（即点描派）、"后期印象派"，三者在文字上看来似乎是同宗的，其实后期印象派与前二者迥然不同，为西洋画界开一新纪元。所以有一部分人不称这画派为后期印象派而称为"表现派"，而称后来的表现派为

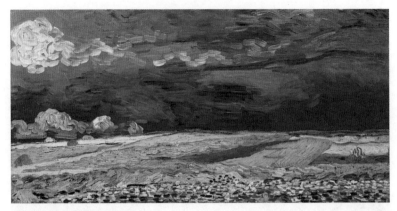

《乌云下的麦田》，梵高，1890 年。

"后期表现派"，常有名称上纠缠不清之苦。然名
称可以不拘，名称什么都可以，我们只要认明：

塞尚

（Cézanne）

梵高

（Van Gogh）

高更

（Gauguin）

亨利·卢梭

（H. Rousseau）

四人为西洋画界的大革命者就是了。

二　再现的艺术与表现的艺术

印象派使视觉从传习上解放，而开拓了新的色彩观照的路径。但他们所开拓的，只是以事象在肉眼中的反应为根据的路径，而把心眼闲却了。换言之，即他们以为自然仅能反应于视觉，而尚不能反应于个性。

印象派画家当然也具有个性，故也在无意识之间用个性来解释自然，或用热情来爱抚光与空气，结果也能作出超越写实的个性的幻影。故所

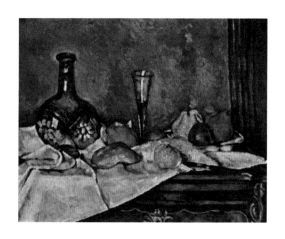

《甜点》，塞尚，1877 年。

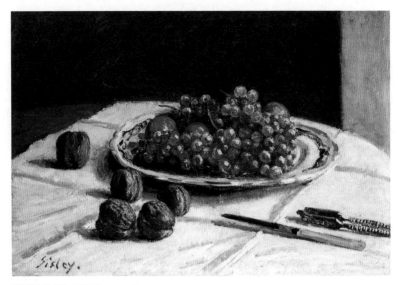

《葡萄和核桃》，西斯莱，1876 年。

谓"外面的""内面的"，或"肉眼的""心眼的"，都是程度深浅的问题，并非断然的差别。实际上虽然如此，但论到其根本的原理，印象派及新印象派（即点画派）的态度，是在追求太阳光的再现如何可以完全，不是在追求自己的个性如何处理太阳的光。即他们是在追求再现光与空气的共通的方则的。所以极端地说起来，倘有许多印象派画家在同一时刻描写同一场所的景色，其许多作品可与同一个画家所描的一样。这事在实际上虽然不会有，但至少理论的归着是必然如此的。故最近的立体派画家曾评印象派及新印象派，称之为"外面的写实主义"，就是为了这原故。他们以为印象派过重视觉而闲却头脑，新印象派则视

觉过重更甚。所以对于印象派所开拓的路径，现在要求其再向内面深刻一点。适应这要求的人们，一般呼之为"后期印象派"（Post-Impressionism）。

研究怎样把太阳的光最完全地表出在画面上，不外乎是"再现"（representation）的境地。所谓再现的境地，就是说作品的价值是相对的。印象派作品的价值，是拿画面的色调的效果来同太阳的光的效果相比较，视其相近或相远而决定的。即所描的物象与所描的结果处于相对的地位。

《韦特伊》，莫奈，1901 年。

《白杨（秋）》，
莫奈，1891 年。

　　反之，不问所描的物象与所描的结果相像不
相像，而把以某外界物象为机因而生于个人心中
的感情直接描出为绘画，则其作品的价值视作者
的情感而决定，与对于外界物象的相像不相像没
有关系。即所描出的"结果"是脱离所描的物象
而独立的一个实在——作者的个人的情感所生的
新的创造。这是绝对的境地，这时候的描画，是
"表现"（expression）。

　　"表现"的绘画，不是与外界的真理相对地
比较而决定其价值的。梵高所描的向日葵，是梵
高的心情的发动以向日葵的一种外界存在物为机
因而发现的一种新的创造物。故其画不是向日葵

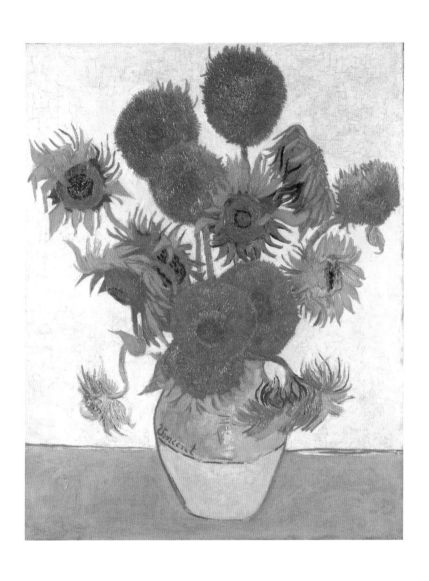

《瓶中的十五朵向日葵》，梵高，1889 年。

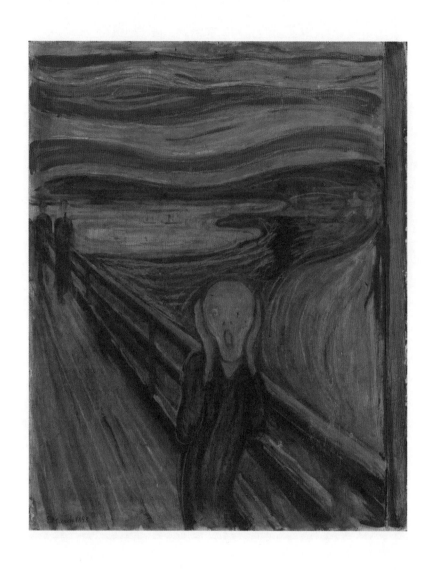

《呐喊》，蒙克，1893 年。

的模写（再现），乃是向日葵加梵高个性而生的新实在。故表现的艺术，不是"生"的模写，乃是与"生"同等价值的。

故所谓"表现派"（Expressionists）、"表现主义"（Expressionism），意义很广，不但指后期印象派的诸人而已，德国新画家蒙克（Munch），及俄国的构成派画家康定斯基（Kandinsky），及最近诸新画派，都包含在内。立体派等，在其主张上也明明就是表现派的一种。

世所称为后期印象派的，是指说从印象的路径更深进于内面的人们，即法兰西的塞尚

《苹果和饼干》，塞尚，1895 年。

塞尚曾说："我要凭一只苹果震惊巴黎。"

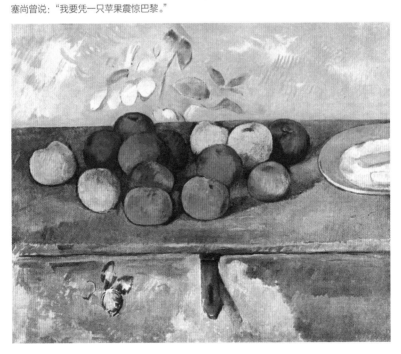

（Paul Cézanne，1839—1906）、高更（Paul Gau-
guin，1848—1903），荷兰的梵高（Vincent van
Gogh，1853—1890）等。他们虽然被归入后期
印象派的一"派"中，然因为这名称原是个性
的自由表现的意思，故在他们的艺术上，除同
为"表现的"以外，别无何种共通点。

塞尚的艺术是对于"形"的新觉悟。印象派
与新印象派，专心于把色当作光而描表，其结果
作出渺茫的光波的画面，而无立体的感觉。塞尚
始发见空间的立体感的神秘。这神秘绝不能仅由
视觉的写实而触知，须用明敏的心的感应性与智

《有高脚果盘的静物画》，塞尚，1879 年至 1882 年。

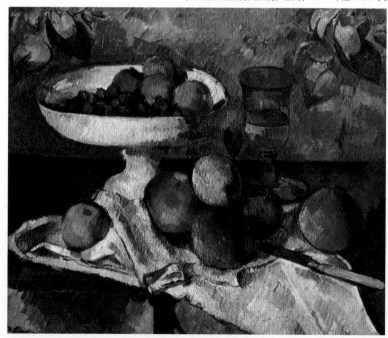

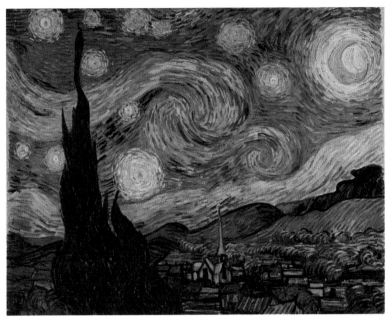

《星月夜》，梵高，1889 年。

慧的综合性而始能表现。至于他的成熟时期的作品，立体感一语已不足以形容，其景色简直是以空间的某一点为中心而生的韵律的活动，具体地表现着他对于宇宙的谐调与旋律的明敏的感应。他说："一切自然，皆须当作球体、圆锥体及圆筒体而研究。"意思就是说，我们对于一切风景，应该当作球体、圆锥体等抽象形体的律动的谐和的组织而观照，而在其中感得宇宙的谐调与旋律。照这看法，自然界一切事物就不复是"光"的舞踊，而是形的韵律的构成了。

塞尚充满于静寂的熟虑的观照，梵高则富于

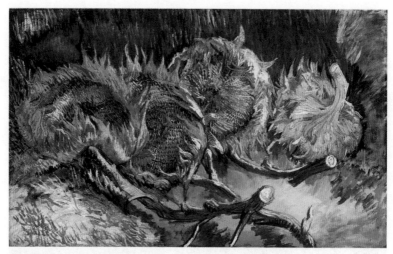

《四朵向日葵》，梵高，1887 年。

情热，比较起来是狂暴的、激动的。梵高的暴风雨似的冲动，有的时候竟使他没有执笔的余裕，而把颜料从管中榨出，直接涂在画布上。他的画便是他的异常紧张热烈的情感。麦田、桥、天空，同他心里的狂暴的情感一齐像波浪地起伏。但有的时候，他又感到像刚从恶热中醒来的病人似的不可思议而稳静的感情，而玩弄装饰的美。例如其"向日葵"便可使人想象这样的画境。

高更是怀抱泛神论的思慕的"文明人"。他具有文明人的敏感，而欲逃避文明的都会的技工的虚伪。他的敏感性，对于技工的虚伪所遮掩着的"不自然"，不能平然无所感，他追求赤裸裸地曝在白日之下而全无一点不自然与虚伪的纯真。于是他就在一千八百九十一年去巴黎，远渡

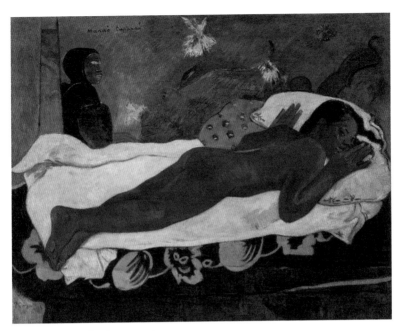

《死亡的幽灵在注视》，高更，1892 年。

到南洋的塔希提（Tahiti）岛上，而在这岛上的半开化社会中探求快适的境地。一千八百九十三年归巴黎。文豪斯特林堡（Strindberg）曾经说："住在高更的伊甸园中的夏娃，不是我所想象的夏娃。"高更对于他的话这样辩答："你所谓文明，在我觉得是病的。我的蛮人主义恢复了我的健康。你的开明思想所生的夏娃，使我嫌恶。只有我所描的夏娃，我们所描的夏娃，能在我们面前赤裸裸地站出来。你的夏娃倘露出赤裸裸的自然的姿态来，必定是丑恶的、可耻的。如果是美丽的，她的美丽定是苦痛与罪恶的源泉。……"

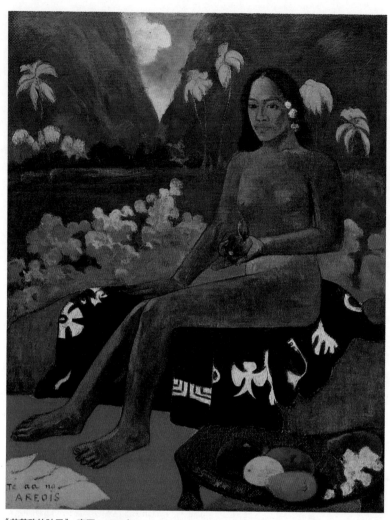

《艾芮欧的种子》，高更，1892 年。

于是高更又去巴黎，到南洋的岛上的原始的自然
中，娶一土人女子为妻，度送原始的一生。他虽
然在这境地中成他所谓"赤裸裸的自然的状态"，
但仍能见到美的魅力——更增大的美的魅力。

高更在一次访谈中说："我离开是为了得到平和与安宁，去除文明的影响。我只想创作单纯的、非常单纯的艺术，而为了能这样做，我得将自己没入到原始大自然中，除了野蛮人之外不见任何人，过他们那样的生活，除了像孩子那样去想之外不作他想，在我的脑子里形成概念，然后不附加任何别的手段，只运用创作艺术的原始手段，那是唯一好的和真实的手段。"

高更具有敏感性，他在印象派的艺术中也能看出文明社会的智巧的不自然，所以他所追求的是更自由、更朴素的画境。结果他的画有单纯性与永远性。因为已经洗净一切智巧的属性的兴味，而在极度的单纯中表现形状，极度的纯真中表现感情。他的画中所表现的塔希提土人女子的表情，不是一时的心理的发表，乃是永远无穷的人类的 sentimental（感伤）。在那里没有人工的粉饰与火花，只有原始的永远的闲寂。

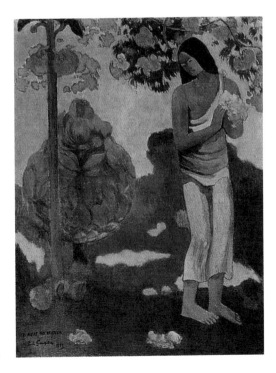

《玛丽之月》，高更，1899 年。

三 塞尚艺术的哲学的解释
——贝尔的艺术论

　　塞尚是后期印象派的首领，现代一切新兴艺术的开祖。故关于塞尚艺术，世人有种种评论。今介绍英国美学者克莱夫·贝尔（Clive Bell）的艺术论中的一说的梗概于下。

　　贝尔对于唤起我们美的情绪（aesthetic emotions）的，称为 significant form。在希腊的神像中，法兰西哥特式（Gothic）的窗中，墨西哥的雕刻中，波斯的壶中，中国的绒缎中，意

《克莱夫·贝尔像》，
罗杰·弗莱，约 1924 年。

《有石榴和梨子的静物画》，
塞尚，1890 年。

大利的乔托（Giotto）的壁画中……塞尚的杰作中，都有作成一种特殊的姿态的线条与色彩；某几种姿态与姿态的关系，刺激我们的美的情绪。这等线条与色彩的关系及结合，即美的姿态。贝尔称之为 significant form，即"表示意味的形式"的意思。一切造形美术，必以此 significant form 为共通的本质。但这里所谓 form，是一种术语，不是普通语意的"形"，乃是并指线条的结合与色彩的结合的。其实在哲学上，形与色是不可分离的。诸君不能看见无色彩的线条与无色彩的空间，也不能看见无形状的色彩。故在实际上，色彩只在附属于形态的时候方有意味（significant）。换言之，色彩的职能，在于加强形态的效力（value）。

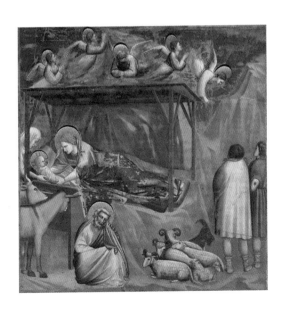

《耶稣诞生》，乔托，1304
年至 1306 年。

要之，使我们感到美的线条的结合或线条与色彩的结合的，是 significant form。这里所应该注意的是不可误解贝尔的所谓 significant form 为仅属技巧上的问题，即以为仅属画布上的机械的"线条与色彩的结合"而已。要知道这不仅是指手工的结合，乃是使我们在其特殊的情绪中发生美的感动的结合。而美的感动的深浅的程度，与画家的精神内容成比例。关于这二者的交涉，容在后文再说。

　　倘反背乎此，其绘画就成为说明的东西。即在说明的绘画中，画面所描表的形态（form）不关联于情绪。在这种绘画中，形态是暗示别种情绪的，形态仅用为传达某种报告的"手段"而已。即这种绘画只为传达被描物的情绪于观者的媒介者，而不具有绘画自己的情绪——脱离所描的题材的兴味而独立的情绪。故这种绘画只能

《火车站》，威廉·鲍威尔·弗里思，1862 年。

贝尔评道："对弗里思来说，形式及形式间的关系并非情绪的对象，只是暗示情绪和传达观念的手段。"

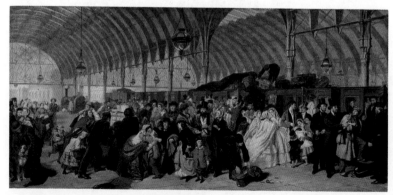

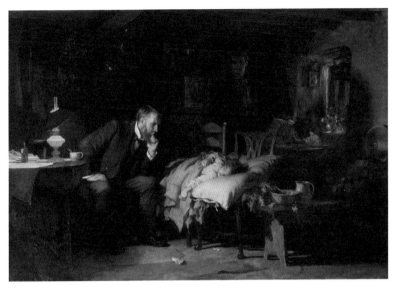

《医生》，卢克·法尔兹，1891 年。

贝尔批评这幅画："在它里面，形式没被用作情绪的对象，而是被当作暗示情绪的手段。光这一点就足以令它失去价值了，而比失去价值更糟的是它暗示的情绪是虚伪的。它暗示的不是同情和赞美，却是一种对我们自身所具有的同情和慷慨的自得。"

惹起我们的心理学的、历史的、道德的，或风土志的兴味，绝不能用其形态自身的美来直接感动我们的情绪，即绝不能使我们发生美的情绪。何以故？因为这时候我们所感到的，只是其画面的形态所暗示或传达于我们的一种"观念"或"报告"的兴味，不是其形态自身的兴味。这样一来，绘画就仅用为联想作用的手段——题材的美的说明了。

一般画家往往无意识或有意识地使绘画成为"说明的"。观赏者也无意识或有意识地在绘画中要求"说明"。即他们的兴味集中于"所描的

为何物"。他们欢迎这种"说明"功夫最巧妙的绘画。

然而纯粹的画的感兴，绝不在于"所描的为何物"的联想的兴味上，乃在于"怎样描表"的一点上。其结果"怎样使人感到美"的一事就成了更重要的问题。但这里所谓"美的"（aesthetic），不是普通的"美的"（beautiful）的意义。人们见了花与蝶感到美，便把这花与蝶照样地描出，人们见了仍是感到美。然这不过是自然美的"再现"。换言之，这是当作自然美的说明而作的绘画，不是"使我们发生美的感动的形态"的新的"创造"。"使我们发生美的感动的形态"，即所谓 significant form。这 significant form，不是如前文所说的自然的"再现"，乃是艺术家的"创造"形态。只要是创作者的情绪的表现，就可使我们深为感动了。要实现绘画中的线与色的创造的使用，画家的情绪必须非常纯正，不带一点"再现"的意义。必须具有像原始的美术所有的纯正。其与原始的艺术共通的特性，是不求再现，没有技巧上的自慢，及崇高的印象的形态。这特性由于"形态的情热的认识"而来。我们在普通时候，往往被拘因于属性的感情及知识，故对于形态不能有真的情热的认识，即不能用了纯正的情绪而观看形态。但伟大的艺术家，对于事物能认识其纯粹的形。例如观看椅子，当作椅子具有其自身的目的的事物而认识。他们决不当作供人坐用的或木制的家具而认识，而视为

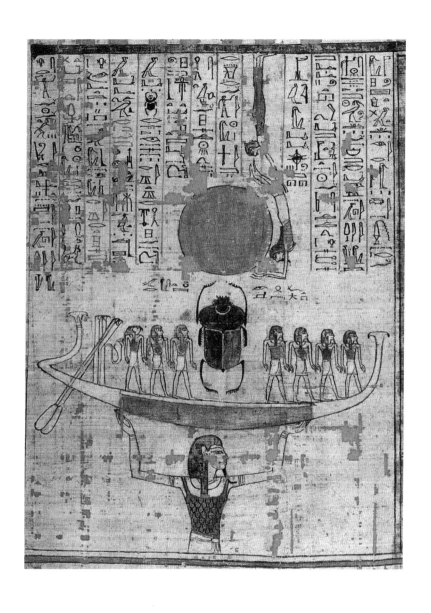

《努神（混沌之水的神）举起拉神（太阳神）的船》，古埃及，约公元前 1050 年。

天然的、无用的椅子。他们决不把家屋当作为住人的目的而存在的建筑物。在他们眼中，一切事物皆为其自己的目的而存在，一切事物决不为别的事物的手段而存在。即他们能解脱一切先入观念及联想而观照事物，把事物当作纯粹的形态而认识。他们的感兴即从这认识的情绪而来。故在真的意义上，在这感兴的瞬间的画家是在透感实在。"How to see objects as pure forms is to see them as ends in themselves."（"把事物看作纯粹的形态，就是看见事物自身的结局。"）

认识事物的纯真的形态，就是把事物从一切

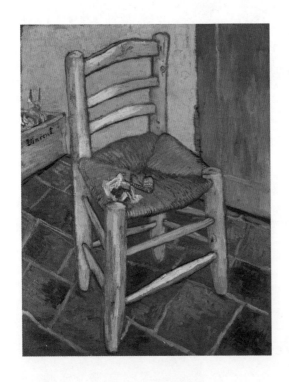

《文森特的椅子和烟斗》，梵高，1888 年。

偶然的一时的兴味上及实用上拉开而观看，也就是使事物脱离与人类的后天的交涉，而观看其原来的真相。对于事物的 significance（意味），不看作当作手段的 significance，而当作事物自身的存在的 significance 而感受。田野不当作田野，小舍不当作小舍，而把它们看作某种色与线的结合。不懂得这点的画家，就有意识或无意识地作出联想的媒介物的绘画，以通俗的实感的兴味来欺骗观者。这种绘画，即使有美的自然的"再现"，可是绝对没有激动美的情绪的 form。

在上述的认识的境地，个个的形态都是"穷极的实在"。事物自身的 significance，就是"实

《普罗旺斯的房子：埃斯塔克附近的里约谷》，塞尚，约 1883 年。

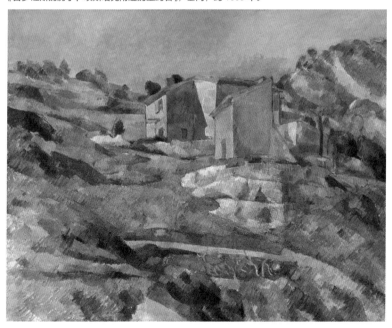

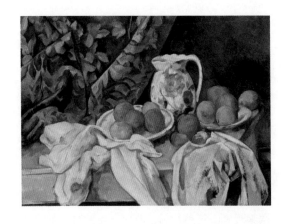

《带窗帘的静物》,
塞尚，1895 年。

在"的 significance。我们为什么要深深地感动于叫作 significant form 的一种线与色的结合？因为艺术家能把他们对于"通过线与色而出现的实在"所感到的情绪在线与色的结合中表出。换言之，个个的事物的形态都是宇宙的实相的象征。我们被拘囚于事物的后天的存在目的的观念与联想中的时候，不能感得这幽妙的象征。须从事物的偶然又条件的存在意义的观念上脱离，方能接触事物的深奥真实的实在，方能在一切事物中看见"神"，在"个体"中认知"宇宙性"，而感到遍在于万物中的节奏。艺术家必须接触这神秘，必须能在色与线的结合中表现其情绪。使我们起美的感动的 significant form 的境地，就是由此而生的。倘受了先入观念的支配，对于事物即起美丑好恶的意见；然倘用了原始的纯真的感情而接触，虽极些小的事物，也能从其中受到深大的感激。从蹲着的老人的姿态中，可以感到与对崇山

峻岭所感的同样的情绪。

无论何物都不为他物而存在；无论何物都为其自己而存在。在能感得这境地的人的眼中，世间一切都是神秘的。无论在细微的事物中，高大的事物中，都能感到普遍共通的节奏。他们能触知伏在一切事物的奥处的宇宙感情。这宇宙感情——"神"——给一切事物以个个的significance，一切事物皆为自己而存在，具有彻底的实在性。伟大的艺术透感着这真的实在。在伟大的艺术家，线与色不复为事物说明或再现的手段，而已成为实在透感的情绪了。

要达到这实在透感，可有许多条路。有的艺术家因了接触事物外貌（appearance）而达到；

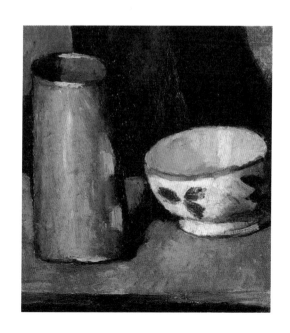

《碗和奶罐》，
塞尚，约1873年至1877年。

有的艺术家因了外貌的回想（recollection）而达
到；又有的艺术家因了锐敏的想象力而达到。因
锐敏的想象力的艺术家，像精神与精神相照应地
透感实在，他们的表现不以有形的实存物为因，
而由于从心心相传的实在透感的情绪。多数伟大
的音乐家与建筑家，是属于这部类的。但画家塞
尚不属于这部类。他最能因了事物的外貌而透
感实在。像他这样执着于模特（model）的画家，
实在少得很。他仅由眼睛的所见而达到实在，所
以他没有创造出纯粹的抽象的形体（像后来的立
体派、抽象派所为）。

　　贝尔在说述这艺术论之后，又举塞尚的艺术

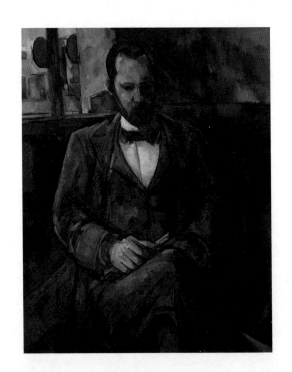

《安布鲁瓦兹·沃拉尔像》，
塞尚，1899 年。
沃拉尔是一位著名的画商，
他所作的《塞尚》里提到，
一次他在给塞尚当模特的
时候换了个姿势，塞尚斥
道："你这混蛋！你破坏了
造型。我得再跟你说一遍
你必须像只苹果那样坐着
吗？苹果会动吗？"

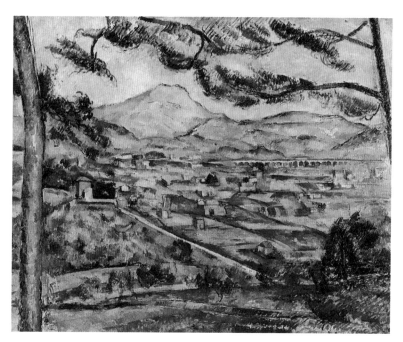

《圣维克多山》，塞尚，约 1887 年。

《拿着调色板的自画像》，塞尚，约 1890 年。

为绘画方面的一实例。他说塞尚是新生命的绘画的先驱者，是发现新的形态的世界的哥伦布。塞尚于千八百三十九年生于 Aix（艾克斯）地方，几十年间信奉师友毕沙罗的画风而作画。世人承认他为相当的印象主义者、马奈的赞美者、左拉的友人。他鄙视照相式的记述画及贫弱的诗想的绘画。故千八百七十年间，他舍弃感伤性（sentimentality），而倾向科学（即印象派的原理的意思）了。但科学不能使艺术家满意。且塞尚又能见到伟大的印象主义者们所未见的点。印象主义者描出精美的绘画，但他们的原理，是诱

艺术入断头路（cul-de-sac）。于是他就退回故乡，蛰居在那里，与巴黎的唯美主义，Baudelairism（波德莱尔主义）、Whistlerism（惠斯勒主义）等全然绝缘而独自制作。他探求可以代替印象派画家莫奈的恶科学的新画境。终于千八百八十年发见了这画境。他在那里得到了启示，这启示便是横在十九世纪与二十世纪之间的一道深渊。塞尚常凝视其幼时所驯染的风景，但他并不像印象主义者地把风景当作"光的方式"或"人类生活的竞技中的游戏者"而观照。他对于风景，当作风景自己目的的存在物而观照。在他看来，事物常是深刻的情绪的客体。凡伟大艺术家，都是把风

《树林》，塞尚，1894 年。

景当作风景看，即当作纯真的形态而观照的。所谓实在透感的境地，即在于此。不但风景而已，对于一切事物，都能当作纯真的形态而观照；且在纯真的形态的阴面，漂动着诱致"法悦"（ecstasy）的神秘 significance。只在脱却烦琐的先入观念，用重新变成原始的精神来观照的时候，我们能接触这神秘的 significance。塞尚的后半生，全部消磨在捕捉又表现这形态的 significance 的努力上。

贝尔引证塞尚的艺术，以为其美学的学说的实例。伟大的画家的特色的一面，即所谓"横在十九世纪与二十世纪之间的一道深渊"，贝尔的解说颇能充分说明了。

四　主观艺术运动
——后期印象派与野兽派

　　十九世纪的绘画与二十世纪的绘画的区别，要之，前者是客观的，后者是主观的。即前期所说的科学主义化的印象派为客观艺术的终极。现在所说的后期印象派为主观艺术的发端。故所谓后期印象派，所谓野兽派（Fauvism），并非各持不同的主张，各树不同的旗帜的各别的流派。只是在一千八百七十年前后，印象派达到艺术的现实主义、客观主义的彻底点的时候，画坛上发生次时代的新艺术现象，这新艺术现象的前期名为"后期印象派"，后期名为"野兽派"而已。故印象派为近代艺术的一段落，使近代艺术向现代而回转；其意图在于取用唯物的科学主义的态度，不受理想及先入感的拘束，完全依照现实的样子而表现客观的对象。然印象派的现实主义，严密地说来，并非纯粹的客观主义。因为他们不像库尔贝地视物体为与主观对立而没交涉的客观。他们以为客观是给印象于主观的。这看法，主观已

《马蒂斯夫人像》，
马蒂斯，1905 年。

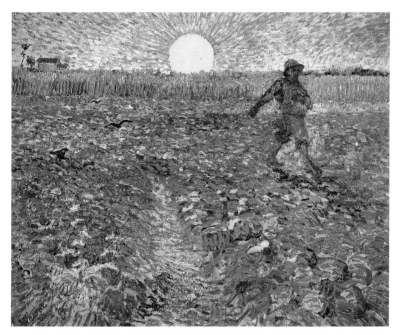

《夕阳下的播种者》，梵高，1888 年。

具有第二次的条件。但现代的思潮，尤其是在前世纪后半，因了尼采等的出现，及无政府主义的倾向的显著，变成非常个性的、自我的，因而在种种意义上变成主观的。以前的思潮，一向是客观主义，即以客为主，对于主观差不多不承认。例如实证论、进化论、初期的唯物论，都是这样的。所以库尔贝自不必说，就是马奈与莫奈，当然也不免这倾向；新印象派也是以客观的对象为主的。不过就中库尔贝对于主观几乎全然没有意识到；印象派则把物体当作给印象于主观的东西而表现，虽是受动的，但已意识到主观了。下至

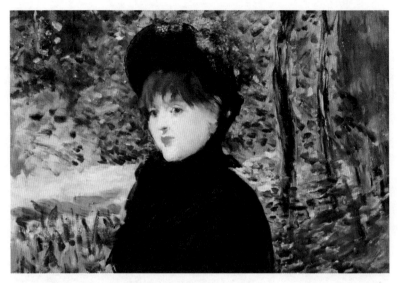

《散步》，马奈，1880 年。

新印象派，也意识到受动的主观，但同时在表现
方法上积极地主张主观。即其表现方法从客观的
无自觉渐变为主观内容。然总而论之，自此以前
诸画派，对于客观都不过是受动的主观。因了塞
尚、梵高、高更等所谓后期印象派的人们的事
业，主观方始不与客观相对立，而支配客观，即
"主观内的客观"特别强了。就中塞尚尤富于这
强烈的主观的性格，不肯谦逊地、忠实地，因而
受动地观察对象而描写，而用他自己的主观来积
极地睥睨对象，使对象自己活动，又征服它，支
配它，表现它。于是从他开始，后期印象派的人
们都轻视对象而注重作者自己（主观）的内容，
对象仅为主观表现的手段而存在了。在以前的艺
术中，人对于所要表现的对象常处于被支配的地

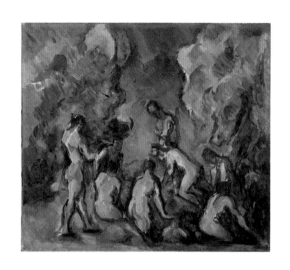

《浴者》，塞尚，1902 年至 1904 年。

位，现实主义的人们尤甚。现在的恰好相反，所要表现的是作者的内心与主观，对象则为表现的手段，而受主观的支配。这完全是价值的颠倒，然而从此以后，艺术不是描写客观的，而为表出主观的了，即艺术从现实主义（客观主义）向主观主义急转而进行。所谓立体派、未来派、表现派等，都不外乎这艺术的主观主义化的现象。

然而这后期印象派与野兽派，在艺术的主观主义化上真不过是过渡期而已。这在二十世纪的时代的过程中，是从现代艺术向新兴艺术的一个桥梁。故塞尚或其同派诸画家，所处地位与库尔贝相似：库尔贝处于浪漫主义的现实主义（romantic realism）的地位，塞尚等处于现实主义的主观主义（realistic subjectivism）的地位。他们比较后来的立体派、未来派的画家，对于时代精神到底生疏、迟钝、不明得多。野兽

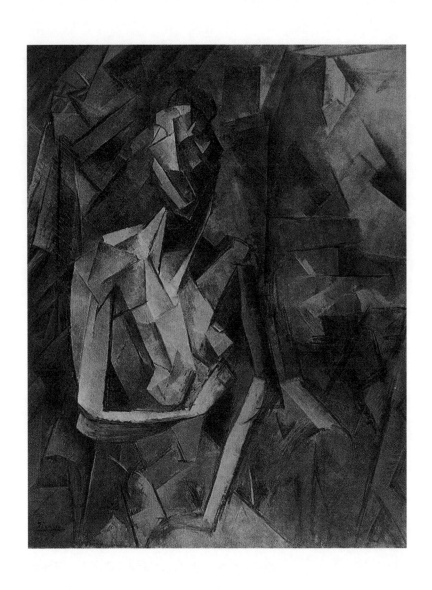

《坐在扶手椅上的人》，毕加索，1909年至1910年。

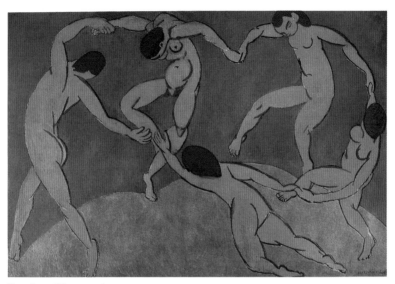

《舞蹈》，马蒂斯，1910 年。

派因为是立体派的先驱，又为立体派所自生，故其画家中，例如马蒂斯（Matisse）、洛朗桑（Laurencin，女画家）、凡·东根（Van Dongen）、德兰（Derain）等，原也有与新兴美术相共通的生动而甘美的趣致。然就大概而论，野兽派要不外乎急进的 bourgeois democracy 的表现。现代的社会相与人类所行的道虽已隐约分明，然而塞尚等实在没有离去"艺术至上主义"的梦，且比印象派画家更欢喜陶醉于"艺术"中。他们讴歌又赞美"生"的现实，竟不知必然的改造与革命的迫近他们。从这点上看来，他们原不过是过渡期的艺术家而已。

以上所述，是现代西洋画的主观主义化的概

况。这革命的先驱者有四人，即后期印象派四大
家塞尚、梵高、高更、卢梭。下回再分述他们的
生涯与艺术。

《帽上缀有樱桃的女人》，凡·东根，1905 年。

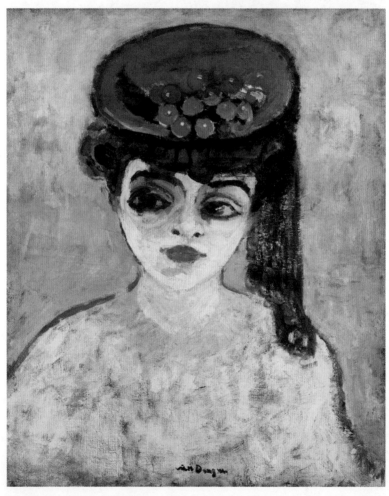

第五讲

新时代四大画家
——后期印象派四大家

写实派、前印象派等客观主义的艺术，在现
今已成为过去的陈迹；现今的新兴艺术，是上期
所述的主观主义的艺术。新兴艺术中有许多派
别，即自后期印象派开始，以至野兽派、立体
派、未来派、抽象派、表现派、达达派等。然而
在"主观主义"的一点上，各派同一倾向。所以
后期印象派是现今一切新兴艺术的先驱者。换言
之，客观主义的艺术到了新印象派（即点彩派）

《沉睡的吉普赛人》，亨利·卢梭，1897 年。

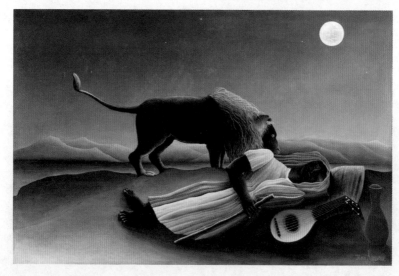

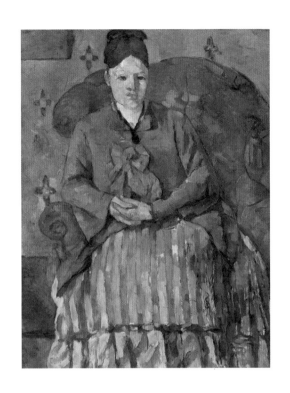

《红色扶手椅里的塞尚夫人》，塞尚，约 1877 年。

而途穷，无可再进，不得不转变其方向。于是后期印象派四大画家起来创造主观主义的艺术。现今一切新兴艺术，都是这后期印象派的展进。所以创造后期印象派的四大画家，是现代绘画的开祖。要理解新兴艺术，必先理解这四大家。

1．塞尚（Cézanne）。

2．梵高（Van Gogh）。

3．高更（Gauguin）。

4．卢梭（H.Rousseau）。

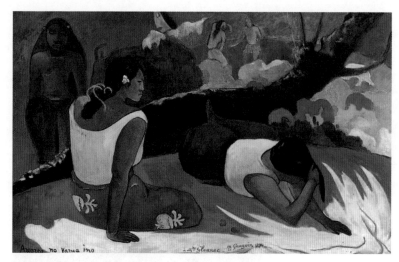

《躺着的塔希提女人》，高更，1894 年。

《罗纳河上的星夜》，梵高，1888 年。

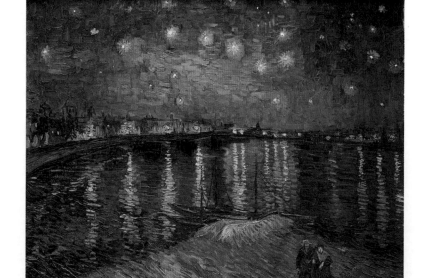

四人的生涯——同他们的艺术一样——都是奇特的：第一个是"绘画狂"者；第二个是拿剃头刀割耳朵的疯人，且终于自杀的；第三个是逃出巴黎，到未开化的岛上去做野蛮人的；第四个是"世间的珍客"。今分述各家的生涯与艺术于下。

第一家　保罗·塞尚

　　保罗·塞尚（Paul Cézanne，1839—1906）被称为新兴艺术之"父"，又"建设者"。所谓"塞尚以后"，就是"新兴艺术"的意思。因为新时代的艺术，是由他出发的。虽然有人疑议他究竟有没有那样伟大的价值，然一般的意见，总认为入二十世纪以后，不理解塞尚不能成为今日的艺术家。又以为新兴艺术的根柢托于塞尚艺术中，

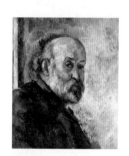

《自画像》，
塞尚，约 1895 年。

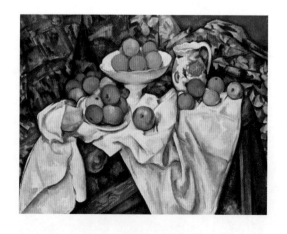

《苹果和橙子》，
塞尚，约 1900 年。

新兴艺术是塞尚艺术的必然的发展。关于这点的研究，非常深刻、繁复，现在不过简单介绍其人而已。

塞尚生于法兰西南部、离马赛港北方三里半的一小乡村中。文学家左拉少年时代也曾住在这地方。塞尚与左拉或许在小学校中是同学也未可知。塞尚是一个银行家的儿子。少年时依父亲的意思，入本地的法律学校。这期间他的生活如何，不甚明悉。一八六二年毕业后，他来到巴黎就专门研究绘画了。其学画的最初也与一般人同样，不抱定自己的主张，而到卢浮宫中去热心地模写中世意大利的格雷科（Greco），及威尼斯派

《穿貂皮的女人（格雷科摹作）》，塞尚，1885 年至 1886 年。这是塞尚据杂志上的版画画的。

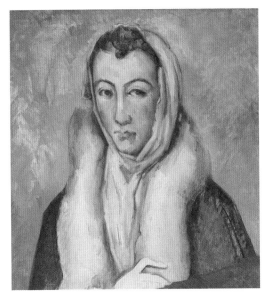

《穿貂皮的女人》，格雷科，约 1577 年至 1578 年。

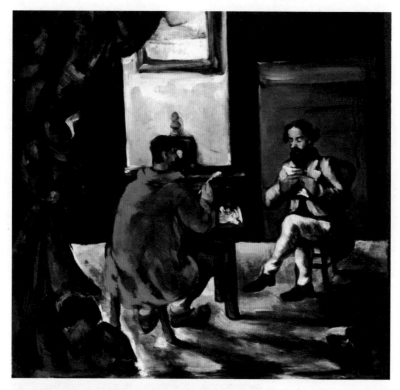

《保罗·亚历克西斯在左拉家朗读》，塞尚，1870年。

传闻塞尚和左拉年少时在同一所学校读书，两人有深厚友谊，先到巴黎的左拉鼓励塞尚也前往巴黎发展。但在1886年，由于左拉以塞尚等人为原型创作的小说《杰作》（以画家失意自杀为结局），两人最终断交。

诸家的作品。

后来的主观强烈的塞尚作品中，显现一种忠实的古典的，而又不十分近于模仿的作风，其由来即在于此。研究中曾经归故乡一次，明年再来巴黎。与左拉交游，又因左拉的介绍而与印象派画家马奈时相往来。然这时候马奈还未发挥其印象派作风，故塞尚从他并没有受得什么影响。不

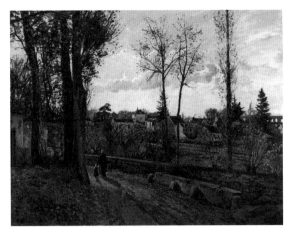

《卢孚西安》，毕沙罗，1871 年。

《卢孚西安》，塞尚，约 1872 年。

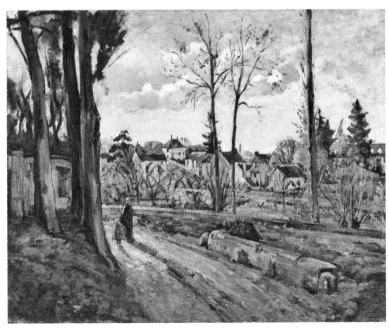

过当时塞尚常常与他们一同出入于库尔贝的家中，因此受了自然主义和现实主义的洗礼，是明确的事实。对于塞尚感化最深的，莫如毕沙罗。其色彩与调子中，都有毕沙罗的痕迹。倘然塞尚是倾向于唯物的科学主义的人，其与毕沙罗的关系就更深而不能忘却了；然塞尚不过在最初的时候蒙他人的扶助而已，后来终究独自走自己的路。最初的时候因为自己的路头还未分明，故有时到卢浮宫去模写，有时听毕沙罗的指示；然这等对于真正的主观强烈的塞尚艺术，在本质上并没有什么交涉。

毕沙罗和塞尚（右），
约摄于 1873 年。

他在千八百七十三年间，曾试行外光派的作风。千八百七十七年，出品于印象派展览会，曾为印象派将士之一。然而他在印象派那种世间的、激动的生活的团体中，非常不欢喜。巴黎艺术家的狂放傲慢的气质，尤为他所厌恶。于是塞尚渐渐与印象派的人们疏远起来。终于到了一千八百七十九年四十岁的时候，他独自默默地归故乡去。然而他自己的真的生活（"艺术史上开新纪元者"的他的生活）实现是从此开始的。塞尚于千八百八十二年，始将其所作《肖像》出品于沙龙（Salon）。起初当然没有人理睬他。然而他坚持自己的主张，反而嘲骂世间的名誉，说："只要稍有头脑，谁都可做学院派（academic）的画家！什么美术院会员，什么年俸，什么名誉，都是为轻薄者、白痴者而设的！"于是他仍旧回到乡下的自己家里，或者笼

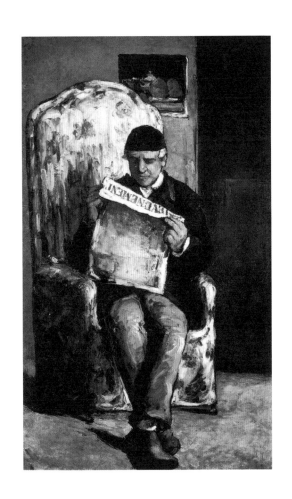

《读报纸的画家父亲》，
塞尚，1866 年。

闭在树荫里的霉气熏人的画室中，眺望"模特"老头子的颜面，或者闷闷地徘徊于郊野中，发疯似的凝视树木及远山，忽然地拿出他的龌龊的油画具来描写，完全变了"绘画狂"。然而他在这种变态生活中，全不受何种外界的妨碍，他的病的主观发出狂焰，而投入于对象中。于是可惊的"主观表出"就成功了。从这时候到他死的二十

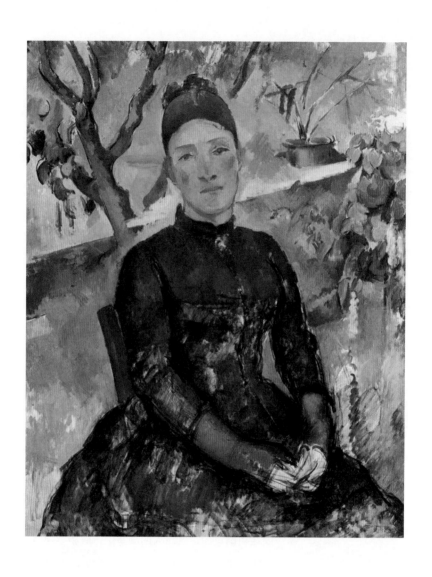

《温室里的塞尚夫人》，塞尚，约 1892 年。

年间，他所作的作品甚多。有的单是风景，有的风景中配人物，还有优秀的肖像画与静物画。

塞尚是"新兴美术"的建设者。然而他的特色，他所给与现代的影响，很是全般的、根柢的、复杂的。要之，塞尚艺术的特色有五端：（一）色彩的特殊性，（二）团块（mass）的表现，（三）对于立体派的暗示，（四）主观主义化，（五）拉丁的情绪。绘画艺术本来是色的世界中的事，故除了色彩和光以外，实在没有可研究的东西。尤其是在德拉克洛瓦（浪漫派画家）以后的现代艺术上，色彩的研究非常置重。

《黑堡》，塞尚，约1904年。

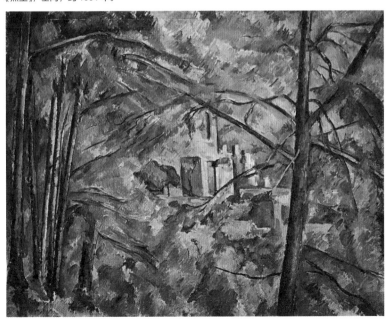

《有姜罐和茄子的静物》，塞尚，1894 年。

前述的印象派、新印象派，都是以这方面的追求
为主旨的。塞尚也从其格雷科研究及其本质（乡
土色与个性）上表现特殊的色彩的效果。他的特
殊的色彩，是一种明快温暖而质量重实的沉静的
浓绿色及带黑的青调子，即所谓"塞尚色"。他
不像马奈地用白色，也不像莫奈地用黄褐色，凡
枯寂的淡白色，他都不用，他爱用东洋画的墨
色，尤其欢喜润泽的色调。他不像印象派画家地
仅就"光"作说明的表现，而欢喜表出发光的色
的本质及其重量。所以他的色彩表现，不像莫
奈、毕沙罗，或曾经研究化的新印象派（点画

派）地并列色条或色点在画布上，以表现发光的形体；而把色翻造为笨拙的重块。这就是所谓团块的表现。他对于物体，不看其轮廓，故不用线来表现。这倾向是与印象派同一的；然而他并不像印象派地把物体看作阴影的平面化，或看作色条的凑合，而最初就把物体看作色块，看作立体物。故他的表现，不是线，也不是点的集合，无论风景、人物，都当作"团块"而表现，在其静物画中，这一点尤其明显。要之，他的表现，统是有上述的特色的团块。而其团块，又不是平面放置的，而都是立体物，都是有三种延长——

《樱桃和桃子》，塞尚，1885 年至 1887 年。

《阿维尼翁的少女》，毕加索，1907 年。

高、广、深的。如他自己所说，"圆球、圆锥、圆筒"的存在，各在一画面中依了深与广的顺序而要求明显的各自的位置。塞尚自己说："绘画，必须使物象还元[1]为这圆球、圆锥、圆筒而表现。"所以他的色的团块，绝不仅是平面的团块，乃是有深度的立体的团块。他的所谓"绘画

————————

1 还元：还原。

《陶罐和水果》，塞尚，1894 年。

的 volume（体积感）"，就是从这立体的感觉而来的。其对于新兴艺术的最大的贡献，也就是这立体感的暗示。尤其是新兴艺术中的立体派，完全可说是由他这表现法的更进的研究与扩充而来的。塞尚与立体派之间虽然隔着一段距离，但在这立体感的一点上，有不可否定的必然的连锁关系存在着。

然这种特殊色彩的、立体的、团块的、表现的 volume，结果无非是塞尚自己的个性（强烈的自我性、主观性）的发现。所以为新兴艺术的基础的塞尚，当然是移行的时代的大势的一种象征。即因塞尚的特殊的人格的出现而时代的大势发生一屈折，新的纪元就从塞尚开始。所以塞尚的特殊的主观的人格，非常融浑，而对于现代

《有苹果的静物》，塞尚，1895 年至 1898 年。

有重大的意义。他犹如一种 radium（镭），具有放射性，别的东西不能影响于他，而只有他能放射其影响于别的一切，用他自己的主观来使它们受"塞尚化"。所以他不像写实派的库尔贝或印象派诸家地用谦逊的态度来容受客观，而放射其自己于对象，使对象受他自己的感化。他的表现，能使物象还元于团块的 volume。其方法也不外乎是用他的主观来归纳、统一，又单纯化。故从心理上探究起本质来，"塞尚艺术"可说是对象的主观主义化。这倾向正是新兴艺术的特色的先驱。然而塞尚终是生在南法兰西的暖和的树林中的一个艺术家，无论他的主观主义的倾向何

《带有盖汤盘的静物》，塞尚，约 1884 年。

走出工作室的塞尚，格特鲁德·奥斯特豪斯摄于 1906 年 4 月。

1906 年秋，塞尚外出作画时遇上了暴风雨，倒在路边，一辆马车把他送回了家。次日他又起来作画，直至支持不住为止，数天后辞世。塞尚曾说："我一直在向大自然学习，而看起来我进步得很慢……但我老了，病了，我对自己发了誓，要死于作画。"

等强烈，终免不了拉丁的 emotionalism（主情主义）的色彩。他虽然曾经站在物质主义的立场，又曾为科学主义者，然而他绝不是接触着现代精神，而住在排斥一切梦幻与假定的、唯物的、纯粹直观的世界中的人。在这点上看来，他不但不接触时代、不与社会交涉而已，又是忌避时代与社会，而深深地躲在田园里的一个隐避者。他不是积极的现代人，乃是躲在"艺术"中"主观"中的逃避者。毕沙罗等，比较起塞尚来，实在是与现代当面而积极地在现代中生活的人，在这点上，可以看见塞尚与后来的立体派、未来派诸人的异点——然而我们亦不能因此而忘却了塞尚在现代艺术上的开辟的功勋。

第二家　文森特·梵高

《自画像（献给高更）》，
梵高，1888 年。

有"火焰的画家"之称的文森特·梵高（Vincent van Gogh，1853—1890），与后述的高更，同是后期印象派的元首塞尚的两胁侍。他

《有丝柏树的麦田》，梵高，1889 年。

是因主观燃烧而发狂自杀的、现代艺术白热期的代表的艺术家。梵高生于千八百五十三年，荷兰。他是一个牧师的儿子。他的血管中混着德意志人的血，又为宗教家的儿子，这等都是决定他运命的原由。起初他因为欢喜绘画，到巴黎来做商店的店员，然而他生来是热情的人，不宜于这等职务，常常被人驱逐，生活不得安宁。后来曾经到英国，当过关于基督教的教师，然不久就弃职归来。又到比利时去做传道师。做了两三年也就罢职，终于千八百八十一年回到父母的家乡。这三十余年间的生活，使他受了种种的世间苦的教训。他有时在炭坑中或工场中向民众说教，有时在神前虔敬地祈祷。他的本性中有热情

《食马铃薯的人们》，梵高，1885 年。

《自画像》，梵高，1887 年。

燃烧着，又为从这热情发散出来的热烈的梦幻所驱迫，他对民众说教的时候，就选用绘画为手段。"只有艺术可以表现自己，只有艺术能对民众宣传真理！"为这感情所驱，他就猛然地向"艺术"突进。他一向认定艺术不是从人生上游离的，而是人生的血与热所迸出的结晶。所以他不把艺术当作憧憬的、陶醉的娱乐物，而视为自己心中的燃烧的火焰。他回到家乡之后，万事不管，只顾继续描画，把那地方的一切事物都描写。在他看来，绘画的表现与殉教者的说教同样性质。以后他走出故乡，漫游各地，度放浪的生活。千八百八十六年，重来巴黎，与高更、毕沙罗、修拉等相交游。从毕沙罗处受得线与色的影响，又从修拉处受得强明的线条排列的技巧的暗示。他的可怕的狂风一般的生涯，从此开始。他最热衷于绘画的时期，在于千八百八十七年至

《餐厅内部》，
梵高，1887 年。

195

《两朵向日葵》，梵高，1887 年。

八十九年之间。在那时期中，他差不多每星期要产出四幅油画作品。然而那时候他的精神已变成发狂的状态，常常狂饮、长啸，感情发作的时候，任情在画布上涂抹。其代表作《向日葵》，是千八百八十八年二月，到法兰西南部的古都阿尔地方的时候所作的。他的狂热的心中，满满地吸收着太阳的光；看见了这好比宇宙回旋似的眩目的大黄花，他的灼热的心不期地鼓动起来，火焰似的爆发出来的，便是这作品。试看这幅画，非常激烈可怕，几乎使看者也要发狂！

这一年的秋天，他所敬爱的高更来访望他。梵高一见了高更，非常欢迎，就邀他同居。自此以后，他的狂病日渐增加。有一晚，梵高忽

梵高在给弟弟提奥的信中谈到他画的向日葵："这种画的特色会改变的，你看得越久，它就越显得丰富。还有，你知道，高更特别喜欢它们。他对我杂七杂八地说了一番，提到：'那……它就是……那种花。'你知道，牡丹是让南的，蜀葵是科斯特的，但向日葵有几分是我自己的。"（让南和科斯特都是法国画家。）

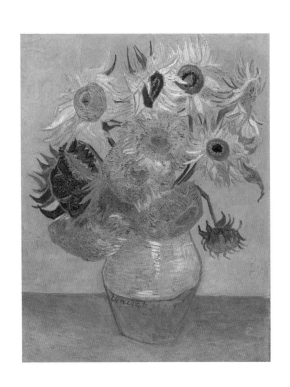

《瓶中的十二朵向日葵》，
梵高，1888 年。

然拿了一把剃刀，向高更杀来。高更连忙逃避，幸免于难；梵高乱舞剃刀，割去了自己的耳朵。自此以后，他们两人就永远分别。梵高于其明年到阿尔附近的圣雷米地方养病，不见效果。千八百九十年，仍旧回到巴黎。他的兄弟为他担心，同他移居到巴黎北方的一个幽美的小村中。这地方很静僻，以前的画家柯罗、杜米埃（Daumier）、毕沙罗、塞尚等，都曾经在这里住过。但梵高终于在那一年的夏天，用手枪自杀，误中胸部，一时不死。在病院中过了几天，于七月二十九日气绝。

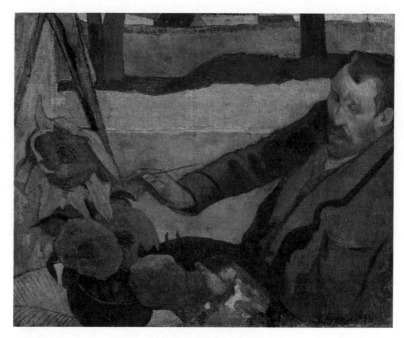

《梵高画向日葵》，高更，1888 年。

梵高的作品，最知名的是前述的几幅"向日
葵"。他是太阳渴慕者，向日葵是他的象征。所
以现在他的墓地上，遍植着向日葵。"自画像"
也是有名的作品。他的制作的特色，是主观的燃
烧。塞尚曾经把对象（客观）主观化；到了梵
高，则仅乎使对象主观化，使对象降服于主观，
已不能满足；他竟要拿主观来烧尽对象。烧尽对
象，就是烧尽他自己。所以他自己的生命的火，
在三十七岁上就与对象一同烧尽了。

《六朵向日葵》，
梵高，1888 年。

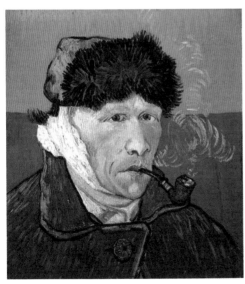

《耳朵绑着绷带叼烟斗的自画
像》，梵高，1889 年。

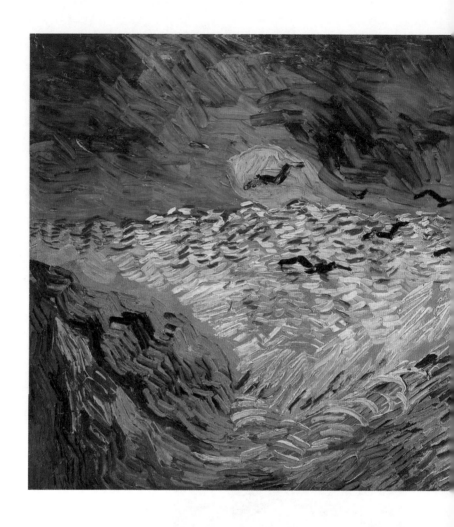

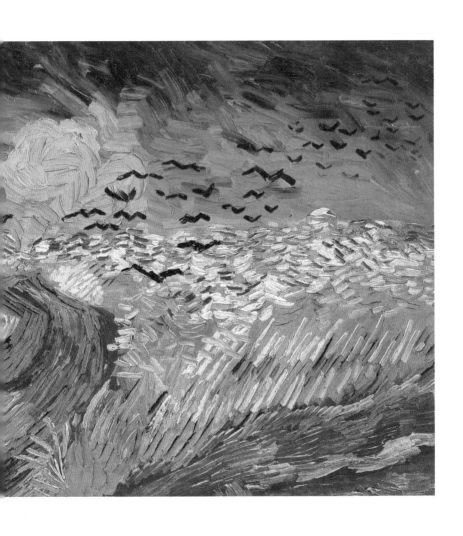

《乌鸦群飞的麦田》，梵高，1890 年。

第三家　保罗·高更

　　比较梵高的"火焰"，高更全是静止的。然高更的静止，犹如微风的世界中燃着的蜡烛，仍旧是一种热情的火，不过稳静地燃烧着罢了。

　　保罗·高更（Paul Gauguin，1848—1903）生于巴黎。他的父母亲不是巴黎人，是法兰西北部布列塔尼海岸上的人。母亲生于秘鲁。高更三岁时，他的父亲带了他移居秘鲁；在途中父亲死了。全靠做秘鲁总督的、他的母亲的兄弟的照护，在秘鲁住了四年，仍回到他父亲的故乡的法兰西来。在这期间，他的生活当然不快乐。十七岁以前，他在宗教学校受教育。原来他父亲的故乡布列塔尼海岸上，操船业的人很多。他大概受着遗传，也恋着了苍茫的海，就在十七岁时做了水夫，遥遥地航海去了。然而海中的生活，不像在陆地上所梦想的那样愉快。二十一岁时，他就舍弃了船，来巴黎做店员。这时候他大概交着了幸运，居然地位渐渐高起来，变成重要的经理人，钱也有了。于是和一个丹麦女子结了婚，生

《自画像》，
高更，1902 年至 1903 年。

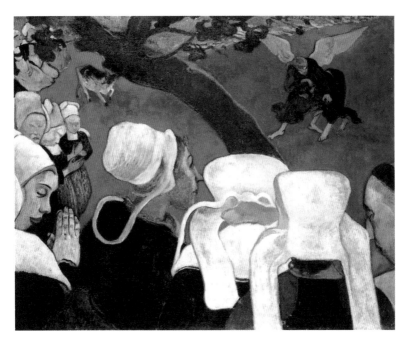

《布道后的幻觉》，高更，1888 年。

下了五个孩子。然而在巴黎做 bourgeois，在他绝
不是久长之计。他的血管中野性的血过多，他又
是善于梦想的人，故终于舍弃了职业，抛却了妻
子，放弃了他的一切生活，而落入于"艺术"、
"绘画"、人生的可怕的陷阱中了。但在他自己
看来，这是可恋的乌托邦（Utopia）。当时正是
千八百八十三年，高更年三十五岁。

　　高更一早就倾向"绘画"方面。以前每逢星
期日，他必然加入当时种种新画家的集团中，与
毕沙罗、德加等相交游。对于绘画的兴味达到了
顶点的时候，他终于辞了职务，抛弃了一切财

产，别了妻子，而做了一个独身者。此后的他的
生活，当然是苦楚的；然而越是苦楚，越是深入
于"艺术"中。千八百八十六年，他同梵高相
知，自此后三年间，与梵高同居，直到剃刀事件
发生而分手。高更自与梵高分手之后，茫然不知
所归，飘泊各处，没有安宁的日子。他来到阿
旺桥，曾在那里组织一个团体，即所谓"阿旺
桥派"。这团体原是一班未成熟的青年艺术者的
群集；然而他们对于高更非常尊敬。作《高更

传》的塞甘（Séguin）、塞律西埃（Sérusier）、斐尔那尔[1]等，就是这团体中的人。他们都不满足于印象派、新印象派等干燥无味的、形式的、不自由的画风，而在高更的作品中发见快美憧憬的世界。他们自称为"综合派"。然而高更的性格，与他们全然不能合作，这团体不久就解散。千八百九十一年，高更仍旧回到巴黎，度流浪的生活。这时候他所憧憬的地点，是大西洋南海中的塔希提岛。他以前当水夫的时候，曾经到过美

1 可能指法国画家维亚尔（Édourard Vuillard）。

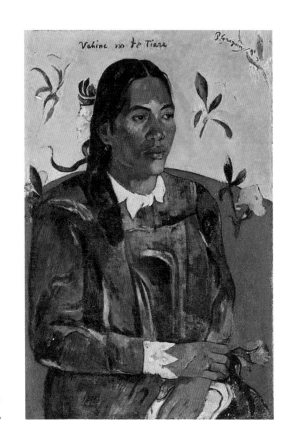

《持花的女人》，高更，1891 年。

《黄色基督》，高更，1889 年。

《露兜树下II》，高更，1891 年。

《沙滩上的塔希提女人》，高更，1891 年。

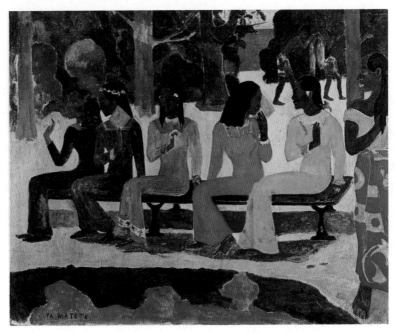

《今天我们不去市场》，高更，1892 年。

洲附近的南大西洋中的法领塔希提岛。这岛上
的原始的生活，在他觉得非常可慕。终于那一
年，他奔投到这岛上。在那里居住了二年，深蒙
原始人的感化，作了许多奇怪的（grotesque）作
品，带了非常奇怪的风采而回到巴黎来。然而他
的画全不受巴黎人的欢迎。于是他对于现世"文
明"的厌恶心更深，遂于千八百九十五年再到那
岛上。自此以后，塔希提岛上的一切就无条件地
受高更的爱悦，而高更完全与这岛上的原始人同
化了。他努力学做野蛮人，养发，留髭，赤身裸
体，仅在腰下缠一条布。晚上旅宿各处，用土语

与其土人谈话，完全变成了一个土人。于千九百
零三年死在这岛上。死的时候，身旁只有一个土
人送他。他所遗留的作品，一部分是在布列塔尼
作的，一部分是在这岛上作的。其中可珍贵的
作品很多。除油画之外，他又作有版画及略画
（sketch）等作品留存在世间。

总之，高更生来是一个原始人。所以他的生
活与表现，实在与现代的科学的文明所筑成的世
间很不相合。他对世间常常龃龉。他在世间感到
生活的厌倦与无意义的时候，就逃到原始的野蛮
岛上去建设自己的极乐国。然而这究竟只是他一

《食物》，高更，1891 年。

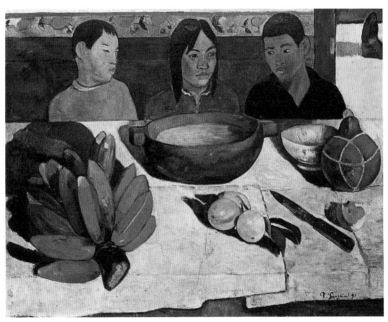

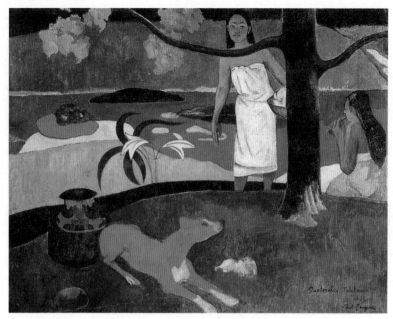

《塔希提的牧歌》，高更，1892 年。

人的心，对于时代的生活与思想，没有直接的交
涉。这犹之蜗牛伏在自己的壳中做消极的梦。不
过在这范围内，他的一生是主观的。他想用他的
主观来支配现实与客观。于此可见他的不妥协的
现代人的急进与反抗的精神。

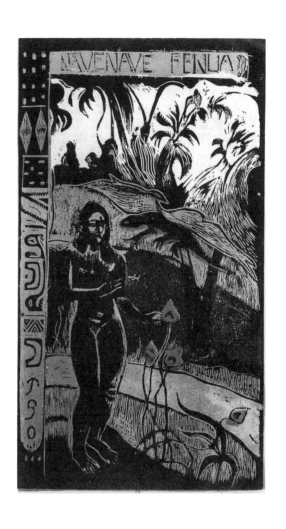

《乐土》，高更，1893 年至 1894 年。

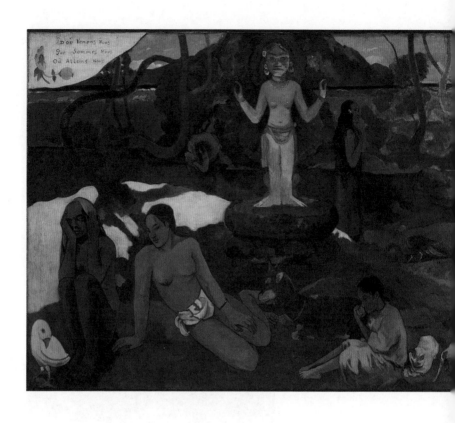

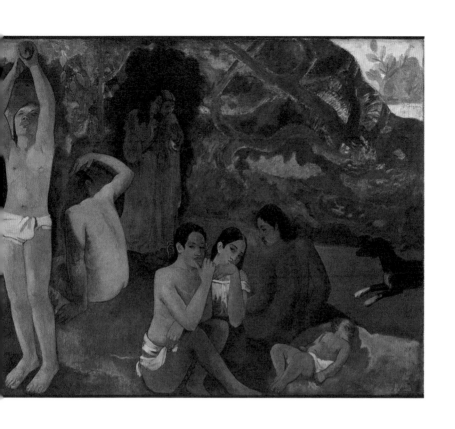

《我们从何处来？我们是谁？我们往何处去？》，高更，1897 年。

第四家　亨利·卢梭

　　说了梵高与高更之后，自然要说到亨利·卢梭这"痴人"。在这尘劳的世间，像他那样的痴人真是难得，他真是天真纯洁的"世间的珍客"。

　　亨利·卢梭（Henri Rousseau，1844—1910），巴比松派画家中，也有一个卢梭，就是 Théodore Rousseau，与米勒、柯罗等为同志，请勿与亨利·卢梭相混杂（普通 T. Rousseau 指前者，H. Rousseau 指后者）。生于离巴黎西南七八十里的拉瓦尔地方。他的父亲是个洋铁工人，母亲是一个不受教育的乡下姑娘。他的童年的事迹不甚详悉，大约是没有受教育的。丁年入军队。千八百七十年，被派遣到墨西哥做军曹。居墨西哥的一年间，与他的一生很有关系，他所有的神秘性，像原始人所有的对于自然的惊奇心，以及从此发生的种种幼稚的幻觉，似乎都是在那时期中深深地着根的。这心支配他的后年，简直可说他的一生是从这原始森林中发生的。不久他就回到法兰西，参加正在开始的普法战争，受命为某

《在圣路易斯的自画像》，亨利·卢梭，1890 年。

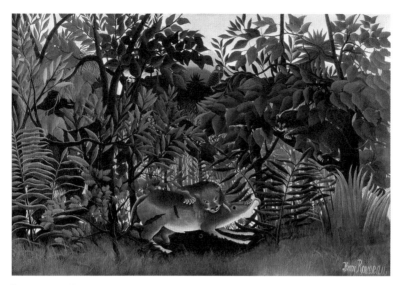

《饿狮袭击羚羊》，亨利·卢梭，1905 年。

城寨的守备。战争后又为巴黎入市税关的职员。他的地位很卑下；然那时候他已耽好绘画了。他的学画，一向不从师，只是由自己描写。渐渐脱出税关，而变成了一个画家。他的特殊的天真味，原为诗人古尔蒙（Gourmont）及画家高更所爱好，他们常相来往；然而他既不加入职业画家之列，也不骚动世间，连他的生活状态都少有人知道。他做税关吏的时候，曾经同一个波兰女子结婚，且生下一个女儿，然不知有什么原故，不久就分手，把女儿寄养在乡下的朋友家里。后来又娶第二妻，曾经开设一所卖文具的小店，为其妻的内职。于此可知他的经济状况是很穷迫的。然而这时候他的绘画研究的兴味正浓。终于

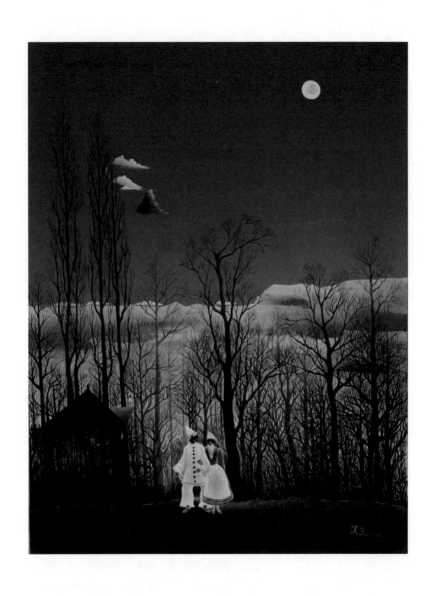

《狂欢节之夜》，亨利·卢梭，1886 年。

　卢梭称他画的这类画为"肖像风景画"，以风景为背景，前景是肖像。

在千八百八十六年的第二次"独立展览会"中，发表四幅出品。自此以后，直到他死，每年在这里陈列作品。于是世间渐渐有人注目他，看他做异端者。然而穷乏依旧逼迫他。但是这却不关，因为他的根性纯朴正直，气宇轩昂，尽管在自己的家里（他的所谓家，是一间狭小而污旧的二层楼上的租寓）设办一点粗末的酒肴，招请几个相知的诗人及画家，谈笑取乐。当时也有像诗人阿

《缪斯激发诗人灵感（阿波利奈尔和玛丽·洛朗桑像）》，亨利·卢梭，1909 年。

《梦》，亨利·卢梭，1910年。

画中的女子是卢梭年轻时的情人亚德维加。卢梭为这幅画作诗一首，名为《题梦》："亚德维加在一个美梦里／已轻轻坠入睡乡／听见芦笛／由友善的耍蛇人吹响。／其时明月熠熠／在河流（或花丛）上，碧树上，／野蛇都伸耳一只／来听乐器的欢唱。"

波利奈尔（Apollinaire）等，十分理解他，他们认识卢梭的"艺术"，为他介绍，又帮助他的实生活。第二妻又比他先死。老年的卢梭，还是少不来女人，六十四岁的老头子恋爱了一个五十四岁的寡妇，演出可怕的悲剧与喜剧。六十六岁的初秋，他在巴黎郊外的薄暗中独自寂寞地又愉快地死去。

卢梭的作品，在各点上都是单纯的。他不像现代的别的画家地取科学的态度，也没有什么特殊的研究。他只是生在乡下，住在巴黎市梢的一个风流的 proletariat（无产阶级）。不受教育，也

没有现代意识；他的单纯明净的心中，只有所看见的"形"明了地映着，犹似一个特殊构造的水晶体。所以他不像印象派画家地意识地感到光线、空气、运动，而描写它们。他只是依照他眼中的幻影而描出静止的、平面的、帖纸细工似的形象。经过传统的洗练的名人的技巧等，在他的画中当然没有。然而他的优秀的视神经毫不混杂，他只是清楚地看见他所看的东西，而把它鲜明地表现出。所以他的表现很是写实的；然而也只有他自己看来是写实，别人看来完全是主观的表现。在他，没有客观的真实，只有他的感识内的真实是存在的。他就忠实地细微地描写这真实。他所写生的现实的世界，不是眼前的实物的

《独立百年纪念日》，亨利·卢梭，1892 年。

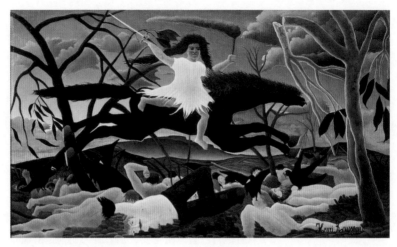

《战争》，亨利·卢梭，1894 年。

姿态，而是由记忆描出的。他的单纯而幼稚的记忆，当然是一种幻象的真实——现实。所以他的画中，常有幼稚的装饰的附加物，意识地或无意识地添附着。自画像的后面添描船，诗人的肖像画，手中添描石竹花。这等并不是什么象征，只是像孩子们所描的无意义的装饰而已。在他的画中，现实的世界与梦的世界，作成不可思议的谐调，所以他的画足以诱惑观者的心。在他看来，现实与梦没有什么境界，二者同是一物——梦也是现实。他的变态的主观主义，即在于此。

　　以上所述后期印象派四大家，是艺术上的主观主义的先驱者。然而其主观主义的倾向并不甚深，要不外乎向新兴艺术的过渡人物而已。比他们更进一步的，就是所谓"野兽派"的群画家。

《提着木偶的孩子》，

亨利·卢梭，约 1903 年。

《足球运动员》，亨利·卢梭，1908 年。

附录：本书所涉主要画家年表

1830 年

毕沙罗生于圣托马斯岛，父亲是法籍犹太人。

1832 年

马奈生于巴黎，父亲是司法部官员。

1834 年

德加生于巴黎。

1839 年

西斯莱生于巴黎，父母是英国人。

塞尚生于普罗旺斯的艾克斯。

1840 年

莫奈生于巴黎。

1841 年

雷诺阿生于法国小镇里蒙。

1842 年

毕沙罗就读于法国的寄宿学校。

1844 年

马奈就读于罗林学院。

雷诺阿一家搬到巴黎。

亨利·卢梭生于拉瓦尔。

1845 年

莫奈一家搬到勒阿弗尔。

德加就读于路易大帝中学。

1847 年

毕沙罗回到圣托马斯岛，打理家中生意。

1848 年

马奈报考海军学校失利，在开往里约热内卢的船上当见习水手。

高更生于巴黎。其父是法国奥尔良人；其母有西班牙血统，家族为秘鲁望族。

1850 年

马奈报考海军学校再次失利（一说 1849 年），是年起到法国画家

托马·库蒂尔的画室学习，并到
卢浮宫登记，临摹作品。

1851 年
莫奈就读于勒阿弗尔艺术中学。
高更一家前往秘鲁，高更之父于
旅途中病故。

1852 年
毕沙罗和丹麦画家弗里兹·梅尔
贝一起去委内瑞拉，直至 1854 年。
塞尚就读于艾克斯的波旁学院，
与左拉同校。

1853 年
马奈游历意大利、德国、奥地利
等地。德加入读巴黎大学法学系；
在卢浮宫等地登记，临摹作品。
梵高生于荷兰村庄津德尔特。

1854 年
日本"开国"，艺术传入西方。
德加在卢浮宫临摹拉斐尔的作品。
雷诺阿在一家瓷器厂当学徒。

1855 年
巴黎世界博览会举办艺术博览会。

马奈拜访德拉克洛瓦。
毕沙罗到巴黎。
德加 4 月入读巴黎美术学院，跟
安格尔的弟子路易·拉莫特学画；
同年见到安格尔，得到他的建议。
高更一家回到法国奥尔良。

1856 年
马奈离开托马·库蒂尔的画室，
设立自己的画室；参观阿姆斯特
丹国家博物馆。
莫奈约是年在勒阿弗尔的一家文
具与画框店展出漫画作品，之后
结识画家布丹，后者成为他的老
师，教他在户外写生。
德加 7 月前往意大利，后来在罗
马进修一段时间。
高更就读于奥尔良的寄宿学校。

1857 年
马奈到意大利的佛罗伦萨旅行。
西斯莱到伦敦学习经商。
塞尚在艾克斯的美术学校学画。

1858 年
马奈结识诗人波德莱尔。
莫奈在勒阿弗尔展出一幅风景画。

德加在意大利，游历多地，画《贝莱利家》草图。

塞尚12月起在艾克斯读法律，同时继续学画。

1859年

巴黎沙龙首次展出毕沙罗的作品；马奈提交《喝苦艾酒的人》，但遭拒绝。

马奈搬到新的画室。

莫奈前往巴黎，在绥西学院结识毕沙罗。

德加返巴黎。

修拉生于巴黎。

高更就读于距奥尔良数英里的寄宿学校。

1860年

马奈搬到位于巴蒂尼奥勒的公寓。

莫奈在绥西学院作画；秋天服兵役（一说次年）。

德加到意大利短途旅行，是年或次年又到诺曼底，对历史题材感兴趣。

雷诺阿在卢浮宫登记，临摹作品。

卢梭中学毕业。

1861年

巴黎沙龙首次展出马奈的作品。

毕沙罗在卢浮宫登记，临摹作品。

塞尚前往巴黎，和左拉一起参观沙龙；在绥西学院作画，结识毕沙罗等人；9月返艾克斯，在父亲的银行工作。

1862年

马奈遇见默兰，请她当模特；成为蚀刻版画家协会的组建者之一。

莫奈离开军队，夏天与布丹、荷兰画家琼坎一起在圣阿德雷斯作画。11月回巴黎，在瑞士画家夏尔·格莱尔的画室习画，在那里结识了雷诺阿、西斯莱（其时已回法国）和巴齐耶。

德加在卢浮宫临摹时遇见马奈。

塞尚又再在艾克斯的美术学校学画；11月前往巴黎，在绥西学院注册。

高更住在巴黎。

1863年

马奈的《草地上的午餐》被巴黎沙龙拒绝，后来在落选者沙龙上展出，成为争议焦点。在落选者

沙龙上展出的还有毕沙罗等人的作品。

马奈结婚（婚前疑有一子）；创作《奥林匹亚》；在马蒂内画廊展出作品。

莫奈等人到枫丹白露森林作画。

年底，莫奈、雷诺阿、西斯莱和巴齐耶离开了格莱尔的画室。

塞尚11月在卢浮宫登记，临摹作品；结识雷诺阿。

卢梭为律师工作，犯事后参军，次年入狱一个月。

1864 年

巴黎沙龙首次展出雷诺阿的作品，后来雷诺阿把这幅作品毁掉了。

莫奈到翁弗勒等地作画；在巴黎见到库尔贝。德加访安格尔。

塞尚7月返艾克斯一段时间，其后几年常在艾克斯和巴黎轮流居住。

1865 年

巴黎沙龙展出马奈的《奥林匹亚》，首次展出莫奈、德加的作品。德加的《中世纪战争的一幕》在展出时被当成色粉笔画，实为油画。塞尚作品被拒绝，此后多

次遭拒。

马奈到马德里，观摩戈雅、格雷科和委拉斯开兹的作品。

莫奈在夏伊、特鲁维尔等地作画。

西斯莱、雷诺阿在枫丹白露作画。

高更年底当见习水手。

1866 年

巴黎沙龙展出莫奈的《绿裙女子（卡米耶）》；首次展出西斯莱的作品。

马奈等画家开始成为巴黎盖尔布瓦咖啡馆的常客。

莫奈画巴黎风景；在阿夫赖城画《花园中的女人》，又到勒阿弗尔等地作画。

毕沙罗住到蓬图瓦兹。

西斯莱和雷诺阿一起去勒阿弗尔。

梵高读中学，所在学校重视艺术教育。

高更任二等海员。

1867 年

巴黎沙龙展出德加的《贝莱利家》。

马奈和库尔贝自费在世界博览会外面办展。

莫奈经济陷入困境，和父母同住在圣阿德雷斯，秋返巴黎。

卢梭在军中听士兵讲述在墨西哥的见闻。

1868 年

马奈结识印象派女画家莫里索；给左拉画像；到滨海布洛涅。

莫奈在象鼻山和费康作画。

西斯莱去尚蒂伊，雷诺阿给他画像。

德加开始画舞女。

高更 1 月加入海军，3 月登上杰罗姆·拿破仑号。

卢梭到巴黎当职员，与房东的女儿结婚（婚后育有六七个孩子，但大都夭折）。

1869 年

马奈和德加在滨海布洛涅等地作画。

莫奈、毕沙罗和雷诺阿在布吉瓦尔作画；莫奈又到象鼻山、勒阿弗尔。

毕沙罗搬到卢孚西安。

塞尚在埃斯塔克作画。

梵高入职经营艺术品的古皮尔公司。

1870 年

普法战争爆发，马奈、德加加入国民自卫军，德加视力出现问题；雷诺阿加入骑兵队。

莫奈在 6 月与卡米耶·东西厄结婚（婚后育有两子），9 月避战于伦敦。

毕沙罗避战，后来也到伦敦。

修拉一家搬到枫丹白露。

塞尚 3 月回巴黎；9 月在埃斯塔克作画。

1871 年

巴黎公社成立期间，马奈被选为艺术家联盟委员。

莫奈在伦敦见到毕沙罗，两人都观摩了透纳、康斯太勃尔等人的作品。莫奈 5 月到荷兰赞丹，对日本版画感兴趣；年底待在法国的阿让特伊。毕沙罗结婚（结婚前后育有八个孩子）；返卢孚西安。

西斯莱搬到卢孚西安，一度和雷诺阿一起作画。高更 4 月服完兵役，返巴黎，到证券交易所任经纪人。

卢梭任巴黎的收税员。

1872 年

马奈搬到新的画室；到荷兰旅行。

莫奈和布丹探望库尔贝。莫奈在勒阿弗尔作《印象·日出》；第二次到荷兰；在阿让特伊定居，雷诺阿、西斯莱都一度来和他一起作画。

毕沙罗回蓬图瓦兹，塞尚也来和他一起作画。

西斯莱年底画马尔利港的洪水。

德加到伦敦旅行，然后到新奥尔良，作《新奥尔良棉花办公室》，次年完成。

1873 年

莫奈、毕沙罗、西斯莱、德加、雷诺阿等人在 12 月组建"无名艺术家、油画家、雕塑家、版画家协会"，一年后解散。

莫奈在阿让特伊的船上画室作画。

毕沙罗和塞尚在蓬图瓦兹、奥弗作画。

西斯莱在卢孚西安等地作画。

德加到意大利。

高更结婚（婚后育有五个孩子）。

1874 年

第一届印象派展览在巴黎举办，展出三十人的作品。马奈受到了邀请，但没有参加。在毕沙罗坚持下，画展接受了塞尚的作品。

莫奈和马奈夏天在阿让特伊作画，雷诺阿也加入。

毕沙罗秋天到蒙福科。

西斯莱在英国作画。

雷诺阿作《剧院包厢》；两幅作品在伦敦展出。

修拉开始学绘画。

塞尚到巴黎，5 月回艾克斯，9 月再到巴黎。

高更收入丰厚，对作画越来越感兴趣，结识毕沙罗。

1875 年

马奈到威尼斯旅行。

西斯莱搬到马尔利勒鲁瓦。

德加去意大利，次年可能亦去。

1876 年

巴黎沙龙展出高更的作品。

第二届印象派展览在巴黎举办，展出十九人的作品。

马奈在自己的画室展出作品。

莫奈创作圣拉扎尔火车站系列画，次年完成。

西斯莱作马尔利港的洪水系列画。

雷诺阿作《煎饼磨坊的舞会》。

修拉在巴黎学画，对夏尔·布朗的《绘画艺术的法则》感兴趣，从中接触到谢弗勒尔的色彩理论等。

塞尚在艾克斯，又到埃斯塔克等地作画。

梵高离职，到英国当了一阵助教和助理牧师。

高更在闲暇学画，晚上在科拉罗西学院和毕沙罗一起作画。

1877 年

第三届印象派展览在巴黎举办，展出十八人的作品。

莫奈前往蒙日龙，冬返巴黎。

西斯莱秋天住到塞夫勒。

德加 9 月在梅尼尔 – 于贝尔。

雷诺阿作《米雷》。米雷是个热爱绘画的糕点师，他开的饭店时常邀请画家朋友用餐。

塞尚到巴黎作画。

梵高到多德雷赫特的书店当店员

数月，之后在阿姆斯特丹准备考大学神学专业，但不顺利。

高更跳槽到一家银行；搬家，与雕塑家让 – 保罗·奥贝为邻，高更开始学习雕塑。

1878 年

马奈在他的画室举办展览。

莫奈定居韦特伊。

德加用他称为"胶彩 – 色粉笔"的技法作画；《新奥尔良棉花办公室》被法国坡市的艺术博物馆购得；他的作品首次在美国展出。

修拉 3 月到巴黎美术学院亨利·莱曼的画室学画。

塞尚 7 月住到埃斯塔克。

梵高到布鲁塞尔福音传道学校接受培训，年底未取得任命，仍到比利时矿区博里纳日传教。

1879 年

第四届印象派展览在巴黎举办，展出十六人的作品。高更在毕沙罗和德加的邀请下提交作品。

《现代生活》杂志社举办雷诺阿的个展。

马奈最后一次搬画室；身体变差；

他的《处决马克西米利安》年底
至次年年初在美国展出。

莫奈妻子去世；莫奈在韦特伊和
拉维科特作画。

毕沙罗和高更夏天在蓬图瓦兹
作画。

修拉 11 月到布雷斯特服兵役，闲
暇时间画速写。

塞尚 4 月住到默伦，不时去巴黎；
一度到梅塘访左拉；冬画雪景。

梵高被任命在博里纳日当六个月
的福音传教士，8 月返家（已迁至
埃顿）。

1880 年

第五届印象派展览在巴黎举办，
展出十九人的作品。

《现代生活》杂志社举办马奈、莫
奈的个展。

西斯莱搬到维纳 – 那东，随后两
年又搬家两次。

雷诺阿作《游船上的午餐》，次年
完成。

修拉 11 月服役期满，返巴黎，与
朋友共用画室。

塞尚 4 月到巴黎。

梵高开始得到弟弟提奥的资助；
10 月前往布鲁塞尔学画。

高更搬家，家中设有画室。

1881 年

第六届印象派展览在巴黎举办，
展出十三人的作品。

《现代生活》杂志社举办西斯莱的
个展。

马奈由于对艺术的贡献，被授予
荣誉勋章。

莫奈在韦特伊、费康作画；12 月
搬到普瓦西。

毕沙罗、塞尚和高更在蓬图瓦兹
作画；塞尚之后又到奥弗等地，
返艾克斯。

西斯莱去伦敦旅行。

雷诺阿去阿尔及利亚，又到西班
牙、意大利。

修拉看到鲁德的色彩论著；经常
到巴黎周边作画，在勃艮第度夏。

梵高 4 月底返埃顿，年底前往海
牙，向表妹夫安东·莫夫学画。

1882 年

巴黎沙龙展出马奈的《女神游乐

厅的吧台》）；唯一一次展出塞尚的作品。

第七届印象派展览在巴黎举办，展出九人的作品。由于德加与其他成员间的分歧，德加未展出作品。

莫奈在普尔维尔、迪耶普和普瓦西作画。

毕沙罗搬到奥斯尼。

德加 7 月到象鼻山，9 月到日内瓦旅行。

雷诺阿给瓦格纳画像；1 月在埃斯塔克访塞尚；夏天在普尔维尔访莫奈；患肺炎，到阿尔及利亚疗养。

修拉另租了一个画室。

塞尚先是在埃斯塔克，3 月到巴黎，秋在梅塘访左拉，返艾克斯。

梵高在海牙设立画室，7 月搬到施恩韦格。

1883 年

巴黎沙龙展出修拉的作品。

法国画商杜朗－鲁埃尔的画廊举办莫奈、雷诺阿、毕沙罗、西斯莱的个展，德加拒绝办个展，但同意在伦敦展出一些作品。杜朗－

鲁埃尔首次在波士顿办展，毕沙罗的作品参展。

布鲁塞尔的二十人会成立，数年间展出过莫奈、毕沙罗、西斯莱、雷诺阿、修拉、塞尚、梵高、高更等人的作品。

马奈 4 月去世。

莫奈在象鼻山等地作画；住到吉维尼；10 月到鲁昂访毕沙罗；12 月和雷诺阿到地中海旅行，月底在埃斯塔克访塞尚。

修拉创作《阿涅勒的浴者》，次年完成。

梵高前往德伦特，后返家（已迁至纽南）。

高更离职；和毕沙罗在奥斯尼作画，后来又到鲁昂。

1884 年

法国官方在巴黎美术学院举办马奈纪念展。

独立艺术家协会由修拉、西涅克等人创建；首届展览举行。此后数年间，展出过修拉、塞尚、梵高、卢梭等人的作品。

莫奈在博尔迪盖拉等地作画。

毕沙罗搬到埃拉尼。

修拉开始创作《大碗岛的星期日下午》，1886年完成。

高更一家年底搬到哥本哈根，高更经商。

卢梭在卢浮宫等地登记，临摹作品；频繁搬家。

1885 年

乔治·珀蒂画廊的国际展览展出莫奈的作品，是年后又有数次展出；此后数年间展出过毕沙罗、西斯莱、雷诺阿等人的作品。

莫奈10月至12月在象鼻山作画。

毕沙罗见到修拉和西涅克，尝试新印象派画法。

西斯莱在萨布隆等地作画。

德加在迪耶普等地；见到高更。

雷诺阿和塞尚6月在拉罗什居永一起作画。

修拉在格兰坎普作画。

梵高作《食马铃薯的人们》；11月到安特卫普。

高更在哥本哈根的艺术学院举办为期五天的个展；6月携一子返巴黎。

1886 年

第八届（亦为最后一届）印象派展览在巴黎举办，展出十七人的作品。在毕沙罗支持下，修拉展出作品。

杜朗－鲁埃尔在纽约成功组织印象派展览，此后又继续举办。

莫奈去荷兰；9月在贝勒岛作画。

西斯莱搬到维纳－那东。

德加1月去那不勒斯。

修拉夏天在翁弗勒作画；搬画室。

塞尚与出版了《杰作》的左拉断交；4月结婚（婚前育有一子）；10月父亲去世，留下一笔遗产。

梵高1月在安特卫普皇家艺术学院学画，2月到巴黎与提奥同住；3月初至6月初在法国画家费尔南德·科尔蒙的画室学画。

高更夏天到布列塔尼，在阿旺桥五个月；返巴黎后，与修拉、西涅克乃至毕沙罗争执印象派与新印象派。

卢梭作《狂欢节之夜》。

1887 年

莫奈在伦敦的英国皇家艺术协会展览展出作品。

雷诺阿完成《大浴女》，画风深受安格尔影响。

修拉、西涅克、梵高的作品在巴黎的一家剧院陈列。

梵高创作自画像和以向日葵为主题的油画等；在一家餐厅展出画作。

高更学习制陶，在维蒂学院任教，到哥本哈根探望妻子。4月和拉瓦尔去巴拿马，到马提尼克，11月返巴黎，与梵高兄弟为友。

1888 年

波索和瓦拉东画廊举办莫奈的个展；展出德加以浴者为题材的色粉笔画。

莫奈在1月至4月住在昂蒂布；7月去伦敦；9月到象鼻山。是年开始画草垛系列画。

德加创作十四行诗。

雷诺阿到艾克斯访塞尚。

修拉7月在贝桑港作画。

塞尚年底到巴黎租画室。

梵高2月前往阿尔，8月及次年1月作数幅著名的向日葵画作。高更先是在布列塔尼作画，10月搬到阿尔与梵高同住。12月底梵高精神崩溃，割掉部分耳朵，高更返巴黎。

卢梭妻子去世。

1889 年

莫奈作品在伦敦等地展出。

西斯莱搬到莫雷。

德加去西班牙、摩洛哥等地。

雷诺阿约是年患类风湿关节炎。

修拉夏天在勒克罗图瓦作画。

塞尚夏天在诺曼底。

梵高到圣雷米住院，作《星月夜》等；年底试图自杀。

高更在巴黎沃尔皮尼咖啡馆办印象派与综合派展览；到阿旺桥及邻近的布多；作《黄色基督》等。

卢梭创作了一部戏剧，但被拒绝上演。

1890 年

莫奈画草垛和杨树系列画。

毕沙罗到伦敦探望儿子；放弃新印象派画法；提奥展出毕沙罗的作品。

德加到日内瓦，又到勃艮第；热心摄影。

雷诺阿结婚（婚后育有三子）。

修拉夏天在格拉沃利讷作画。

塞尚 8 月到瑞士，11 月回艾克斯。

梵高 5 月到奥弗；7 月 27 日，胸负枪伤，称是自杀（一说遭误杀），29 日去世。

1891 年

莫奈继续画草垛和杨树系列画，草垛系列在杜朗－鲁埃尔画廊展出时获好评；12 月到伦敦。

毕沙罗动眼部手术，不便到户外写生，转而描绘窗外的景色。

修拉去世。

塞尚 9 月到巴黎。

高更 3 月到哥本哈根探望妻子；6 月抵塔希提岛。

卢梭作《热带风暴中的老虎》，是他首幅广为人知的丛林画作。

1892 年

杜朗－鲁埃尔画廊举办毕沙罗、雷诺阿的回顾展和德加的个展。是年后又办毕沙罗的个展。

莫奈开始画鲁昂大教堂系列画；再婚。

毕沙罗去伦敦。

高更在塔希提岛作画，与当地少女同居；年底从塔希提岛寄八幅油画到哥本哈根展出。

1893 年

毕沙罗去巴黎数次；第二次动眼部手术。

西斯莱是年及次年作莫雷教堂系列画。

德加到瑞士等地旅行。

雷诺阿到阿旺桥等地。

高更在塔希提岛期间画了超过四十幅作品，返巴黎，德加赏识这些画作，说服杜朗－鲁埃尔为高更办展。

卢梭 12 月退休。

1894 年

布鲁塞尔"自由审美"展览开始举办，数年间展出过毕沙罗、西斯莱、雷诺阿、塞尚、高更等人的作品。

沃拉尔的画廊展出马奈的一批素描和未完成之作，此后数年间又举办塞尚、梵高、高更的个展。

毕沙罗到比利时躲避无政府主义者的迫害。

塞尚 9 月到默伦作画；11 月到吉

维尼访莫奈。

高更夏天在阿旺桥和布多。

1895 年
杜朗－鲁埃尔画廊展出莫奈的鲁昂大教堂系列画。

莫奈 1 月到挪威旅行。

雷诺阿 3 月和塞尚在艾克斯郊外作画，听到莫里索去世的消息，即返巴黎。

高更重返塔希提。

1896 年
莫奈 2 月至 3 月在普尔维尔作画。

毕沙罗到鲁昂作画。

塞尚到维希等地，又到巴黎。

1897 年
莫奈 1 月至 3 月待在普尔维尔；开始画睡莲系列画。

毕沙罗作品在纽约展出；画蒙马特大道系列画；去伦敦。

西斯莱去英国，8 月结婚（婚前育有两个孩子），10 月回法国。

德加到蒙托邦观安格尔的作品。

塞尚到梅内西等地作画。

高更女儿病故，高更经济和健康状况不佳，作《我们从何处来？我们是谁？我们往何处去？》，自言画成后尝试自杀。

卢梭作《沉睡的吉普赛人》等。

1898 年
毕沙罗 7 月到鲁昂作画。

德加在索姆河畔圣瓦莱里。

塞尚 1 月在巴黎租了个画室。

1899 年
本海姆－热纳画廊举办毕沙罗的个展，是年后又办雷诺阿、梵高、莫奈等人的展览。

莫奈开始画睡莲系列画；秋天在伦敦画泰晤士河的景色。

毕沙罗在巴黎画从窗口望去的杜乐丽花园；又到埃拉尼等地。

西斯莱去世。

塞尚约 6 月到法国南部旅行；秋返艾克斯。

卢梭创作另一部戏剧，再度被拒绝；再婚。

1900 年
巴黎世界博览会展出一些印象派画家作品。

莫奈 2 月再到伦敦；4 月在吉维尼作画；在韦特伊度夏。

雷诺阿获荣誉勋章。

塞尚秋天日间在黑堡作画，晚返艾克斯。

1901 年

柏林的卡西尔画廊展出雷诺阿的作品，是年后又办塞尚等人的展览。

莫奈在 2 月至 4 月去伦敦。

毕沙罗在迪耶普画教堂等，又到埃拉尼、巴黎。

次年亦往返三地。

德加约是年接近失明。

高更搬到马克萨斯群岛；手记《诺阿诺阿》出版。

卢梭获登记为教授绘画和绘陶的老师，直至 1904 年。

1902 年

莫奈在 2 月至 3 月去布列塔尼。

塞尚在洛弗的画室建成；因左拉去世，非常难过。

1903 年

秋季沙龙创办，雷诺阿予以支持；

数年间展出过马奈、雷诺阿、塞尚、高更、卢梭等人的作品。

莫奈在伦敦画泰晤士河的景色。

毕沙罗在埃拉尼等地作画；在巴黎去世。

塞尚等人的作品在柏林、维也纳展出。

高更在马克萨斯群岛去世。

卢梭第二任妻子去世。

1904 年

杜朗－鲁埃尔画廊举办毕沙罗回顾展；展出莫奈的泰晤士河系列画。

莫奈画他在吉维尼的花园；10 月到马德里观委拉斯开兹的作品。

1905 年

杜朗－鲁埃尔在伦敦组织印象派展览。

塞尚夏天在枫丹白露作画。

梵高作品在阿姆斯特丹展出。

1906 年

莫奈、毕沙罗、西斯莱、雷诺阿、塞尚、梵高等人的作品在波兰展出。

塞尚的一幅作品在艾克斯的画展

上展出时，标注作者为"毕沙罗的学生"；塞尚在 10 月去世。

卢梭是年或次年结识诗人阿波利奈尔。

1907 年

雷诺阿在滨海卡涅购置农场；持续创作。

卢梭因参与诈骗银行被捕（后来获释）。

1908 年

杜朗 – 鲁埃尔画廊展出莫奈、雷诺阿的作品。

莫奈在 9 月至 12 月到威尼斯，次年秋再去。

毕加索和阿波利奈尔为卢梭办宴会。

1909 年

卢梭爱上一名五十四岁的寡妇，但被拒绝。

1910 年

杜朗 – 鲁埃尔画廊展出莫奈、毕沙罗、西斯莱、雷诺阿的作品。

雷诺阿到慕尼黑旅行；作品在威尼斯展出。

卢梭以早年的波兰情人亚德维加为原型，作最后的名作《梦》；他的作品在纽约展出；9 月去世。

1911 年

美国的波士顿艺术博物馆举办莫奈的个展；福格艺术博物馆举办德加的个展。

1912 年

本海姆 – 热纳画廊展出莫奈的威尼斯系列画。

杜朗 – 鲁埃尔画廊展出雷诺阿的作品，此后数年间又有展出。

德加约是年停止创作。

1916 年

莫奈建成新画室；画睡莲大型装饰画。

1917 年

德加去世。

1919 年

雷诺阿去世。

1921 年

杜朗-鲁埃尔画廊举办莫奈回
顾展。

莫奈 9 月去布列塔尼。

1923 年

莫奈接受白内障手术；画睡莲大型
装饰画。

1926 年

莫奈去世。

《夜间的露天咖啡座》，梵高，1888 年。

编者的话

丰子恺先生在漫画、书法、翻译、美术理论等各方面均有突出成就。他有自己独特的美学思想，他的著作中蕴含着浓浓的人文情怀，以广博的爱关注着人世间的真、善、美。其散文富含禅意，意蕴悠长，展现出一种乐观豁达的处世哲学。他的画与文自成一派，读者无须细察姓名，即能辨认出丰子恺先生的风格来。

本书选编自丰子恺先生二十世纪三十年代出版的介绍西方各画派的著作《西洋画派十二讲》，选取了其中介绍印象派及与其关联紧密的新印象派、后印象派的部分。

本书由丰子恺先生的外孙杨朝婴、杨子耘亲自监制并提供底本。基于对丰子恺先生的尊重，本书最大限度地呈现了原作的风貌。对个别异体字、异形词和标点酌情进行规范处理，不碍阅读

者尽量保留，必要处加脚注。书中叙述与目前所
见史料偶有相异之处，不影响文理逻辑者，均保
留原貌。附年表，以便读者阅读、理解。

丰子恺聊印象派

产品经理　于志远　李晓彤　　　责任印制　赵　明　赵　聪
特约编辑　王　静　　　　　　　　营销经理　肖　瑶
装帧设计　人马艺术设计·储平　　出版监制　吴高林

图书在版编目（CIP）数据

丰子恺聊印象派 / 丰子恺著. -- 贵阳 : 贵州人民
出版社, 2023.5
　　ISBN 978-7-221-17633-2

　　Ⅰ.①丰… Ⅱ.①丰… Ⅲ.①印象画派—研究 Ⅳ.
①J209.9

中国国家版本馆CIP数据核字（2023）第056977号

FENGZIKAI LIAO YINXIANGPAI

丰子恺聊印象派

丰子恺　著

出 版 人　朱文迅
策 划 编 辑　陈继光
责 任 编 辑　杨雅云
装 帧 设 计　人马艺术设计·储平
责 任 印 制　赵　明　赵　聪

出 版 发 行　贵州出版集团　贵州人民出版社
地　　　址　贵阳市观山湖区会展东路 SOHO 办公区 A 座
印　　　刷　天津丰富彩艺印刷有限公司
版　　　次　2023 年 5 月第 1 版
印　　　次　2023 年 5 月第 1 次印刷
开　　　本　880 毫米 ×1230 毫米　1/32
印　　　张　7.75
字　　　数　140 千字
书　　　号　ISBN 978-7-221-17633-2
定　　　价　68.00 元